高等学校艺术设计专业课程改革教材

设 计 速 写

主　编　朱晓华

副主编　徐　琨　程雪飞　范文婧　施　艺

清 华 大 学 出 版 社

北 京 交 通 大 学 出 版 社

·北京·

内 容 简 介

本书全面系统地介绍了设计速写知识及其基本训练。本书共 7 个项目，主要内容包括设计速写基础认知、设计速写基础训练、静物速写、室内陈设速写、室内空间速写、风景速写、作品欣赏。

本书可作为职业院校艺术设计类专业学生的教材，也可供对设计速写感兴趣的读者和相关从业人员参考。

图书在版编目（CIP）数据

设计速写 / 朱晓华主编 ；徐琨等副主编 . —北京：北京交通大学出版社：清华大学出版社，2024.6
ISBN 978–7–5121–5242–7

Ⅰ . ①设… Ⅱ . ①朱… ②徐… Ⅲ . ①速写技法 Ⅳ . ① J214

中国国家版本馆 CIP 数据核字（2024）第 095537 号

设计速写
SHEJI SUXIE

责任编辑：黎　丹
出版发行：清 华 大 学 出 版 社　　　邮编：100084　　电话：010–62776969
　　　　　北京交通大学出版社　　　邮编：100044　　电话：010–51686414
印 刷 者：北京虎彩文化传播有限公司
经　　销：全国新华书店
开　　本：210 mm×285 mm　　印张：10.75　　字数：333 千字
版 印 次：2024 年 6 月第 1 版　　　2024 年 6 月第 1 次印刷
印　　数：1～2 000 册　　定价：59.00 元

本书如有质量问题，请向北京交通大学出版社质监组反映。对您的意见和批评，我们表示欢迎和感谢。
投诉电话：010-51686043，51686008；传真：010-62225406；E-mail：press@bjtu.edu.cn。

前言 Preface

　　速写是运用单色线条的组合来表现物体的造型、色调和明暗效果的一种绘画形式，是造型艺术的基础，是锻炼观察能力、分析能力、表现能力和审美能力的重要绘画形式，是一切绘画的基础。速写包含所有造型艺术的基本功，是设计者从事创作和进行交流的语言。本书针对建筑设计、室内设计、装饰设计等相关专业对设计速写教学的需求，以环境艺术设计的基本表现方法为主线，介绍了速写的基础知识、静物组合速写、室内空间表现及建筑景观等的表现方法和技巧，通过大量优秀的范例，详细、系统地介绍了设计速写的手绘方法。

【本书特色】

　　本书为新形态"立体化"教材，配有微课视频，读者只需扫描书中提供的二维码，便可以边看边学，掌握相关知识和训练方法。

【本书内容】

　　本书以微课为基础，全面系统地介绍了设计速写知识及其基本训练。全书共7个项目：设计速写基础认知、设计速写基础训练、静物速写、室内陈设速写、室内空间速写、风景速写、作品欣赏。在编写原则上，本书具有设计速写的再现能力、表现能力、创造能力；在教材内容方面，本书强调基础技能训练，用创造性教学的观念统领全书，并注重各项目、任务的可操作性和可执行性。

【适用对象】

　　本书可作为艺术设计类专业学生的教材。

　　本书涉及的个别素材及范例来源于网络、教师和学生作品，在此向原作者致以由衷的谢意！

本书由朱晓华担任主编，由徐琨、程雪飞、范文婧、施艺担任副主编。其中，项目1、项目3、项目7由朱晓华、施艺编写；项目2、项目6由朱晓华、程雪飞编写；项目4、项目5由徐琨、范文婧编写。本书在编写过程中还得到了隋秀梅、高文铭等的大力协助，在此表示衷心的感谢！

由于时间仓促，书中疏漏之处在所难免，真诚期待读者在使用本书时提出宝贵意见和建议！

编　者
2024 年 2 月

目 录 Contents

Contents

项目5
室内空间速写

项目6
风景速写

项目7
作品欣赏

项目 1

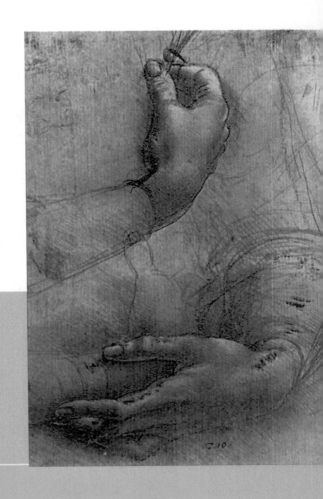

设计速写基础认知

思维导图

任务 1.1 设计速写概述

课件

任务导入 课前

　　设计始于理念。设计者大脑中瞬间产生的灵感往往需要借助笔和纸以速写的形式记录下来，因此设计离不开速写。速写是造型艺术的基础，是绘画语言表述的重要组成部分。

任务分析 课中

　　知识点：
（1）速写的概念；
（2）设计速写的概念；
（3）速写与设计速写的关系。

任务认知 课中

1. 速写的概念

　　"速"即为速度，通常理解为"快"。然而，"快"与"慢"并非绝对，一张速写，可以在一两分钟内完成，也可以在一两小时甚至更长的时间内完成。因此，对速写的认识，不能简单地理解为"快"，而应根据不同的表现形式来决定。

　　"写"为写生，是作者表达的在自然生活中的所见所感，也指作画时用笔的具体要求。其特点是概括、简练和肯定。"写"最能神形兼备地表现景物，最能体现作者的情感，最能显示速写本身的艺术魅力。因此，速写既要把握"速"字，更要注重"写"字。"写"是速写的核心与目的，"速"则是服务于"写"的手段与方法。

　　速写要求：需要具有迅速而准确的观察力，运用简练的线条，扼要地描画出对象的神态、形体、动作等特征。速写是培养作画者敏锐的观察力和迅速把握对象特征的概括力的重要绘画手段，也是记录生活、积累创作素材的重要手段。

　　速写也是一种训练造型综合能力的方法，是素描中所提倡的整体意识的应用和发挥。

2. 设计速写的概念

　　设计速写以其简捷、迅速的方式，记录和捕捉设计者稍瞬即逝的灵感，表达设计创意和构思，是设

计者传达设计意图、理念的手段之一。每幅优秀作品的背后都有大量的速写记录着设计工作的每个步骤和阶段，这是设计者必不可少的重要技能，是设计者的重要设计语言和设计手段。

3. 速写与设计速写的关系

设计速写是速写的一种，它要求设计者既有绘画速写的基本功，但又有别于绘画速写，可以理解为为设计创作服务，即设计速写贯穿于设计者思考、创意、设计的整个过程。设计速写是高校设计专业必修的一门专业基础课程。早期的达·芬奇与日本现代著名的建筑设计师安藤忠雄，在设计之初通常都是用草图表达自己的创意。通过大师手稿（见图1-1和图1-2）不难发现，设计者第一时间在脑海中形成的印象与实物非常接近，草图和实景照片极为相似。

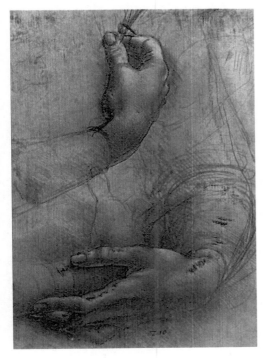

▲ 图1-1　达·芬奇的手稿（一）

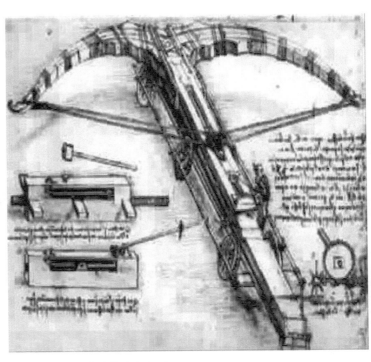

▲ 图1-2　达·芬奇的手稿（二）

任务赏析　课中

图1-3～图1-6是一些优秀作品。

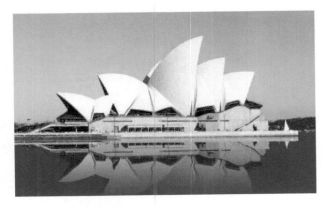

▲ 图1-3　悉尼歌剧院

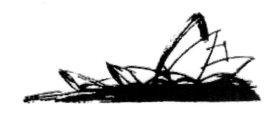

▲ 图1-4　约恩·乌松的手稿（一）

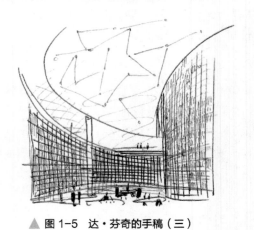

▲ 图1-5 达·芬奇的手稿（三）

▲ 图1-6 约恩·乌松的手稿（二）

作业拓展 课下

收集北京大兴国际机场相关建筑图片（见图1-7），并进行赏析。

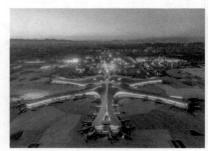 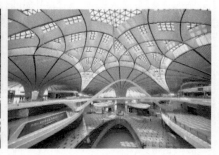

▲ 图1-7 北京大兴国际机场

任务 1.2 设计速写的特征与分类

学习目标

（1）了解设计速写的特征；
（2）掌握设计速写的分类。

学习重点

设计速写材料的特性。

学习难点

不同材料作画的特点和分类。

课件

任务导入 课前

设计速写的最大特点是可以用简洁明快的方式在短时间内记录、传达设计者的灵感、构思，传达设计者的意图、理念，通过透视、构图等来表达物体的主要特征。

任务分析 课中

知识点：

（1）设计速写的特征；

（2）设计速写的分类。

任务认知 课中

1. 设计速写的特征

"准确、快速、简练、生动"8个字既概括了速写的基本特征，也说明了学习速写的目的和要求，同时在一定程度上反映了速写训练由易至难、从初级到高级的学习过程。

1）准确性

准确，即俗话说的"画什么要像什么"。准确是对速写初学者训练造型能力的基本要求，要求在较短的时间内把握物体的大结构、轮廓和基本比例特征，抓准重点。

2）快速性

设计速写对所使用的工具要求比较简单，而且基本不受工作环境的限制，因此在具体操作时有较高的工作效率。

3）简练性

设计速写既然要快，就不可能在短时间内顾及物象所有方面的表现，就要力求简练，就需要对所绘物象进行必要的概括、提炼与取舍。简练不是简单，它是对创作者速写时主观综合处理能力的判定，同时还涉及速写技法的熟练程度等。

4）生动性

一幅优秀的设计速写作品，也会具有"生动"感人的魅力。因此，创作者以速写这种"载体"传达出一种直觉性"情感"，并且在速写线条、笔触中蕴含着这种"情感"符号，还形象地反映出创作者的审美意趣与艺术修养（见图1-8和图1-9）。

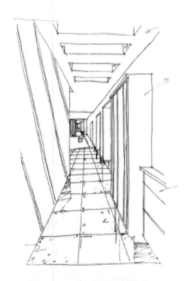

▲ 图1-8　室内速写局部表现

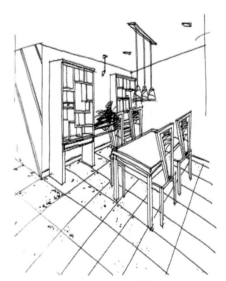

▲ 图1-9　室内速写空间表现

2. 设计速写的分类

根据描绘对象的不同，设计速写可分为静物速写、产品速写、建筑速写、风景速写、室内速写、人物速写、动物速写等。

任务总结 课中

作品赏析（见图1-10～图1-15）。

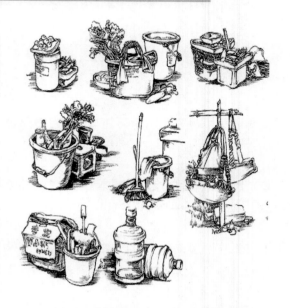

▲ 图1-10 静物速写

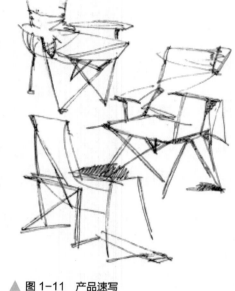

▲ 图1-11 产品速写

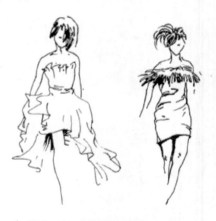

▲ 图1-12 人物速写

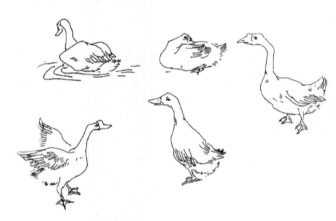

▲ 图1-13 动物速写

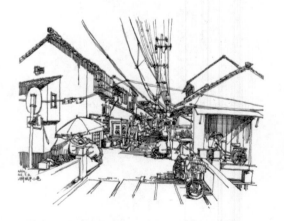

▲ 图1-14 建筑速写

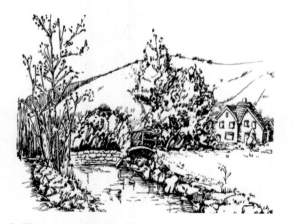

▲ 图1-15 风景速写

作业拓展 课下

收集中国名胜古迹建筑图片（3～5幅），并进行赏析。

任务 1.3　设计速写的地位与作用

（1）了解设计速写的地位；
（2）了解设计速写的作用。

课件

学习重点

设计速写的特殊地位。

学习难点

设计速写的重要作用。

任务导入 课前

设计速写是设计艺术各专业的一门必修课程。与计算机制图相比，设计速写有着特殊的作用和意义，它主要培养创作者手、眼、脑的协调能力及观察能力和艺术概括能力，重点培养创作者快速准确地表现物象的造型能力。

任务分析 课中

知识点：
（1）设计速写的特殊地位；
（2）设计速写的重要作用。

任务认知 课中

1. 能够培养和训练造型能力

好的设计者应该具备两种表现能力：造型表现能力和设计创新表现能力。设计速写是培养这两种能力的重要手段。在培养和训练造型能力这一点上，速写在设计中的作用和其在绘画等艺术中的作用是相同的。造型能力是设计师必须具备的一种基本能力，而速写正是培养和训练这种能力的有效方式（见图1-16）。

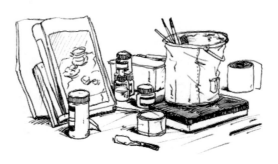

▲ **图 1-16　静物速写训练**

2. 能够提高审美能力

良好的审美能力是艺术设计专业学生必须具备的一种素养。设计者应当求新求异，设计出各种新颖的产品形态，使之在造型、色彩、空间和质感等视觉形态的形式上具有较高的审美价值和审美品位。设计速写对提高设计者的审美修养，保持创作激情，迅速、准确地表达构思是十分有益的。

现代社会对产品形式美的不懈追求几乎成为设计的主要目标，其中设计者的审美水平和艺术修养起着重要的作用。速写是培养和提高审美能力的重要途径。

通过速写训练可以使意识层面转化，落实到物质媒介上，即速写将大脑中的想法和意图通过"手"快速地表现出来。实际上，这一训练也锻炼了用眼睛发现并捕捉事物美的能力，更潜移默化地影响着心灵，从而逐步提高审美能力和艺术修养。与抽象的美学理论相比，设计速写具有更直接、更实在的意义。因此，无论是教育者，还是受教育者，都应重视速写审美能力的提高。

3. 能够帮助设计者积累原始素材并记录创作灵感和构思的原创因素

速写能力是一个成功的设计者必须掌握的基本技能之一，也是衡量设计者水平高低的重要标准之一。速写是记录与捕捉灵感最快的方式。

4. 设计速写始终贯穿于设计艺术的全过程

设计速写不仅是设计者进行素材搜集、构思创造的形象化手段，而且是与外界进行交流、充分表达个人思想、观念及意图的图形语言。例如，在与业主讨论设计方案时，在与同行进行设计交流时，在与工人进行施工细节说明时，设计速写都是最理想的表达方式。设计速写正是以这种最明白易懂的图形化表述优势，打破了人们在交流时的文化层次差异与理解程度高低的界限，成为设计者必备的"视觉语言"，表现在设计的方方面面，贯穿于设计的全过程，甚至成为他们工作、生活不可或缺的组成部分。

任务总结 课中

作品欣赏（见图 1-17 和图 1-18）。

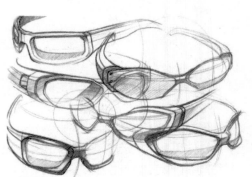
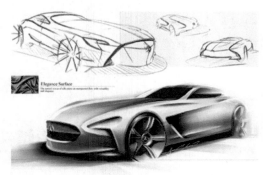

▲ 图 1-17　产品设计手稿（一）

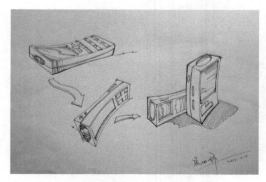
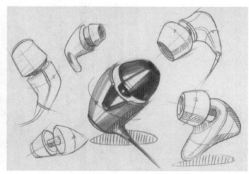

▲ 图 1-18　产品设计手稿（二）

作业拓展 课下

收集关于静物、产品速写的相关素材，并进行赏析。

任务 1.4　设计速写在设计中的应用

课件

任务导入 课前

设计速写的应用非常广泛，主要有产品设计、环境设计、平面设计、建筑设计、服装设计、动漫设计等。

任务分析 课中

知识点：
（1）设计速写的应用类别；
（2）设计速写的应用过程。

任务认知 课中

1. 设计速写的应用类别

根据描绘对象的不同，速写可分为人物速写、动物速写、风景速写、静物速写、产品速写等。人物速写在平面设计，尤其是服装设计中应用较多，在环境设计中人物常作为建筑和风景的点缀；风景速写在环境设计中常常用到；静物速写在工业设计中所占的比例较大（见图1-19～图1-23）。以上几种速写在动漫设计都占有相当大的比重。

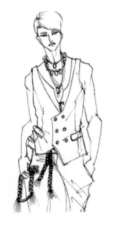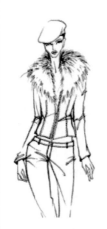

▲ 图1-19　设计速写在服装设计中的相应表现

▲ 图 1-20 动物速写的相应表现

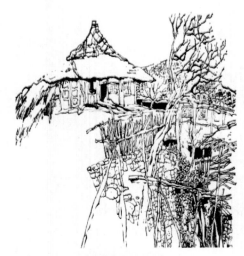

▲ 图 1-21 风景速写的相应表现

▲ 图 1-22 静物速写的相应表现

▲ 图 1-23 产品速写的相应表现

2. 设计速写的应用过程

设计是一种将构想转化为现实物的创造性过程。在设计开展的整个过程中（通常分为准备、展开、定案和制作 4 个阶段），设计速写都有相应的表现（见图 1-24）。

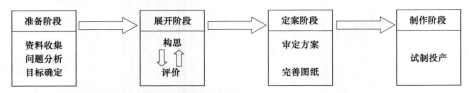

▲ 图 1-24 设计速写在设计过程中的相应表现

1）准备阶段

设计者承接设计项目之后，首先要进行调查研究，以便对设计项目有一个全面、系统的了解，如进行广泛的市场调研、收集相关资料、了解产品的发展历史等；然后对调查材料进行分析和研究，以期获得设计的切入点。

资料收集的方法很多，设计速写就是其中之一。设计者可以在记录的过程中，体验产品形体的变化，从中捕捉到设计灵感。在分析资料时，设计者也需要设计速写作为相互交流信息和切磋的工具。

2）展开阶段

展开阶段在整个设计流程中处于关键地位。设计者在前期调研的基础上，创作出一系列有创意的构思方案，并对系列方案进行评价，筛选出一些有发展前途的方案，形成第二批方案。

在构思时，设计者充分发挥自己的想象力和创造力，极力捕捉大脑中稍瞬即逝的灵感，以最快的速度记录下来。设计速写快速、简明的特点决定了它是唯一能担此重任的工具。

3）定案阶段

在定案阶段，构思逐步趋于成熟，产品的功能、形态、材料、结构等方面都进行过可行性认证，并在总体上保持一个较高的水平。

设计者需要创作产品设计效果图、简易尺寸图、工程图的细部示意图等，配套的部分可以用设计速写的形式表述清楚。这种形式往往图文并茂、直观易懂，能比较容易地切入问题的要点（见图1-25和图1-26）。

4）制作阶段

制作阶段是以企业为中心，将设计构思付诸于现实的过程。在这个阶段，设计者为了确保设计思想的正确体现，需要解决和协调制造过程中可能出现的问题。这就需要与工程师进行经常性的沟通。无论这种沟通是艺术上的还是技术上的，设计速写都是一种必不可少的工具。

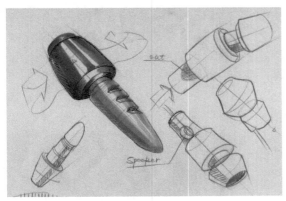

▲ 图1-25 产品设计（一）

▲ 图1-26 产品设计（二）

任务总结 课中

欣赏作品，了解设计速写在设计中的应用过程（见图1-27）。

▲ 图1-27 产品设计（三）

作业拓展 课下

收集与产品设计相关的图片素材，拓宽视野，为后面的学习训练和构思表现打下基础。

任务 1.5　如何学习设计速写

（1）了解如何学习设计速写；
（2）掌握学习设计速写的方法；
（3）掌握设计速写的学习技巧。

课件

学习重点

设计速写的学习方法。

学习难点

设计速写的学习技巧。

任务导入 课前

学习设计速写主要有临摹、写生和默写记忆3种方法。达·芬奇说："谁善于摹绘谁就善于创造。"塞尚也说："我愿意再现形象。"临摹可以使初学者迅速地掌握设计速写绘制的技巧和方法，直观地获取感性认识，并可以博采众长，丰富和开拓设计思维。

任务分析 课中

知识点：
（1）设计速写的学习方法；
（2）设计速写的学习技巧。

任务认知 课中

1. 设计速写的学习方法

对于刚开始画速写的初学者，往往不知道应该从何处入手，更不用说做到落笔肯定、迅速快捷、抓住要点、笔笔到位。要想做到这些，确实需要下一番功夫，所以初学者必须高度重视设计速写的学习，长久坚持。下面介绍一些行之有效的学习方法。

1）从数量到质量

设计速写是一项实践性非常强的创作，要实践才能体会到其中的"奥秘"，要舍得下苦功夫，没有一定数量和时间的积累最终换不来质量上的变化。因此，初学者在安排学习计划时，一定要有数量上的目标，在单位时间内，强制自己完成定量的速写作业，否则学好设计速写只能是一句空话。

2）从简单到复杂

从容易的角度入手，可以培养初学者的兴趣和信心。刚开始时不妨选一些好的产品样本、书籍和速写入门，从二维平面的速写练习逐步过渡到三维形体。摆一些形态简单的产品，从不同的方向进行描绘。有了一定的基础之后，可以过渡到复杂的物体、复杂的场景。

3）从静态到动态

设计速写的对象，绝大多数为静止的物体，初学者有充足的时间去观察和描绘，以达到训练手、眼、脑相互协调、相互配合的目的。在经过一段时间的静态训练并掌握了一定的速写技巧之后，速写速度加快，形体关系日趋正确，就可以从静态转化为动态。虽然设计速写并不强调必须掌握动态物体的描绘，但是做一些这方面的尝试，对初学者提高记忆力和快速捕捉形象的能力是大有好处的。

4）从慢速到快速

初学者需要耐住性子，认认真真地观察对象，找准对象的基本结构关系、比例和透视，从一笔一画开始，画准对象的形体和特征，尽量把设计对象刻画得全面。经过一段时间的努力，速写能力自然会逐渐提高。由慢到快是学习设计速写的必经过程。

5）从临摹到写生

开始学习速写时，不妨选一些优秀作品或自己感兴的作品临摹。临摹是一种向他人学习的好方法。当然，临摹一幅作品不能简单地把作品上所有的线条抄下来，作画之前应认真分析，把握画面的整体画貌和主次虚实，全面领会作者赋予作品的感情色彩，做到心中有数，这样才能落笔肯定、一气呵成。

在临摹了一段时间后，就可以将其精华部分移植到自己的速写中。临摹对提高写生能力是有很大帮助的。在实际学习过程中，写生练习和临摹应交替展开，同时还可以结合默写，把平时观察到的物象凭记忆画出，这对学习设计非常有用。默写训练可大大提高学习者的观察能力。

2. 设计速写的学习技巧

1）默写和记忆画练习

将速写与默写和记忆画结合起来学习，对提高速写能力极有帮助。实际上，所有的写生作画活动都依赖于人的视觉形象记忆力，只是在写生时看一点画一点，仅仅使用了瞬间的局部记忆；默写则要求"看一眼，画全部"，这需要具备关于对象的整体记忆能力。实际上，只有在进行默写时，才知道自己究竟记住了什么、记住了多少、想表达什么。因此，默写不仅可以训练学习者的视觉形象记忆力，同时还可以帮助整理、检查和巩固已知的造型知识及经验。具备了默写能力，便可时常进行记忆画练习，提高视觉想象和创造能力。

"千里之行，始于足下"。要想画出得心应手的设计速写，除了认真学习书本知识并进行有意识的技法临摹外，最有效的办法就是拿起笔到生活中去，到设计实践中去，不间断地、大胆地去尝试，去多画。

2）集中学习与持之以恒相结合

集中学习意味着学习时间和内容相对集中，一般在学校学习都有这样的机会。这种学习方法最好能得到专业老师的指导，有一定的达标要求。学习设计速写后能解决设计表达的手段问题，并能提高学习者的兴趣。

另外，要利用业余时间自学，多动手、多实践，持之以恒、长期积累，总有一天会达到得心应手的境界。

3）注重学习设计速写表现的经验

学习设计速写，总希望能够高效地完成整个学习过程。而所谓"高效"，指的是在较短的时期内熟练掌握和运用这种技能。设计表现是一种语言，是表达"形"的技能，因此学习设计速写表现和学习其他形式的技能一样，要遵循循序渐进的原则，有目标、有步骤地制订学习方案，争取在有限的时间内熟练地掌握设计速写表现的基本规则，使用手中的工具得心应手地将速写对象表达出来，为下一步快速、高效地将专业项目设计出来打下良好的基础。以下是一些学习设计快速表现的经验。

① 培养积极动手能力。要舍得下功夫，只有一定数量的积累才能换来"质"的提高。

② 抓住本质，舍去表象，去繁就简，在线条形态上进行高度的概括和提炼。学习设计速写不能简单地停留在依赖某种工具和模仿某种表现形式上，而是要学习本质的东西。只有这样才能随心所欲地将自己所要的创意和构思轻松地表达出来。

③ 保持耐心和信心。从人的生理上要做到手、眼、脑的相互协调、相互配合，这不可能在短时间内就做到。因此，在学习中要保持耐心和信心，要坚持不懈。

任务总结 课中

欣赏作品，了解设计速写在训练中的方法与技巧。

作业拓展 课下

收集与产品设计相关的图片素材，拓宽视野，为后面的学习和构思表现打下基础。

任务 1.6　设计速写的材料和工具

任务导入　课前

学习设计速写之前，应对自己所使用工具的各种性能、特点进行全面的了解，这样才能在具体操作中有所选择，使其在表现过程中更有效地发挥专业工具的优势。设计速写所具有的快速性和记录功能，决定了所选择的表现工具的简便性和易于操作性。

任务分析　课中

　　知识点：
（1）速写笔及其特点；
（2）速写纸及其性能。

任务认知　课中

1. 笔及其特点

设计速写使用的工具主要有笔和纸。通常根据个人的喜好和表现对象的不同来选择相应的笔。笔通常包括：签字笔、钢笔、圆珠笔、铅笔、彩色铅笔、炭笔、马克笔、针管笔。

1）铅笔

铅笔是最简单且方便的速写工具。设计速写用的铅笔通常是 B 型铅笔。在用线造型中，B 型铅笔十分精确且肯定，既能较随意地修改，又能较细致地刻画细部。随着用笔轻重的不同，线条粗细深浅变化丰富，侧锋用笔还可以做大面积的明暗层次处理（见图 1-28）。

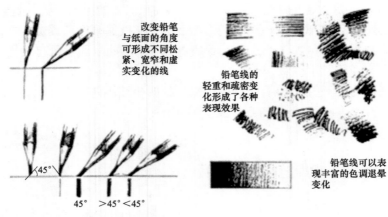

改变铅笔与纸面的角度可形成不同松紧、宽窄和虚实变化的线

铅笔线的轻重和疏密变化形成了各种表现效果

铅笔线可以表现丰富的色调退晕变化

45°　>45° <45°

▲ 图 1-28　铅笔线条的基本用法

2）钢笔、针管笔、签字笔

钢笔因其方便、易于携带而被普遍应用（见图1-29）。钢笔画出来的线条清晰流畅、气韵生动、明确有力，因此最受设计师的欢迎。但钢笔速写有一定的难度，且不能被擦掉，在画纸上只能做加法，不能做减法，因此在下笔之前，应做到心中有数，下笔果断肯定，准确落笔，一气呵成。现在有一种特制的速写钢笔，一笔多用，画法灵活，笔尖弯曲，作画时有粗有细，可以提高作品的表现力。针管笔画出的线粗细均匀、平滑、挺直，适用于表现严谨的形态结构。签字笔笔头圆滑，画线流畅、自然，适用于绘制快速草图（见图1-30）。

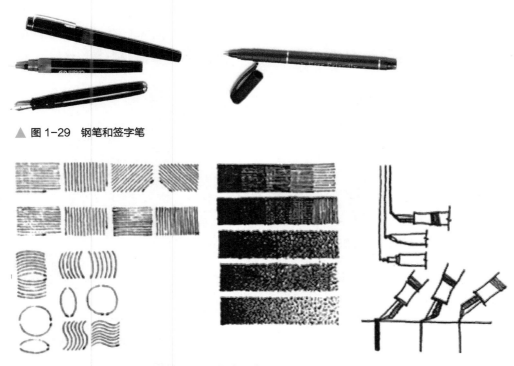

▲ 图1-29 钢笔和签字笔

▲ 图1-30 钢笔、针管笔、签字笔线条的基本用法

2. 纸及其性能

1）打印纸

打印纸有白色和彩色之分（见图1-31），主要是指用于打印机、复印机等办公设备上的纸，其主要功能是将文档、图片等信息通过打印机打印到纸上。打印纸一般是木浆纸，光滑度较高，质地较软，适合各类打印任务。打印纸通常有不同的克重，常见的有70 g、80 g、100 g等规格。克重越高，纸张越厚实，质感越好。打印纸的白度也是一个重要指标，通常以ISO的白度值表示，白度越高，打印纸的颜色越纯净。

▲ 图1-31 白色打印纸和彩色打印纸

2）双胶纸

双胶纸有白色和彩色之分（见图1-32），主要是指一种具有双面可粘贴胶层的纸张，常用于制作贺卡、便签、手账等。双胶纸的特点是：一面有胶层，可以粘贴在不同的物体上，另一面可以书写或绘画。双胶纸的材质一般为高密度白卡纸，表面光滑，质地坚硬，适合手写或绘画。双胶纸的胶层一般黏性较大，可以牢固地粘贴在各种表面上，不易脱落。

除了用途和材质的不同，打印纸和双胶纸在特点上也存在一些区别。打印纸具有高度光滑的特点，墨水可以均匀地渗透到纸纤维中，打印效果清晰、色彩饱满。打印纸比较薄，便于大量存储和传输，适合文件打印。而双胶纸一般较厚实，质地坚硬，不易折叠，适合手工制作和装饰。

此外，打印纸和双胶纸在价格上也存在差异。由于打印纸通常采用较普遍的木浆纸张制成，生产成本相对较低，因此价格相对较低廉。而双胶纸则因为具有特殊的胶层处理工艺和材质，生产成本较高，因此价格也相对较高。

▲ 图 1-32　白色双胶纸和彩色双胶纸

综上所述，打印纸和双胶纸在用途、材质、特点和价格等方面存在一些区别。在使用时，可以根据具体需求和用途来选择合适的纸张。

3）素描纸

素描纸（见图1-33）纸质坚硬，表面略粗，颗粒较大，适于表达铅笔或灰棒等笔触。

▲ 图 1-33　素描纸

任务总结 课中

欣赏作品，了解设计速写的工具使用及其特点、性能。

作业拓展 课下

收集与产品设计相关的图片素材，拓宽视野，为后面的学习和构思表现打下基础。

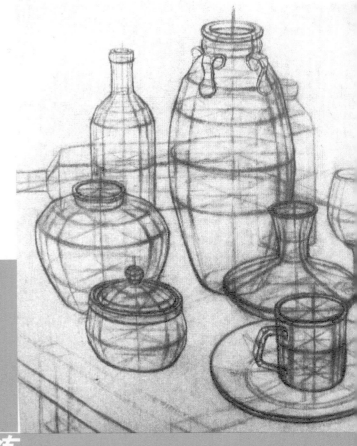

项目 2

设计速写基础训练

思维导图

任务 2.1 透 视 原 理

（1）了解透视的概念及透视规律；

（2）能够运用透视规律解读生活中看到的各种透视现象；

（3）掌握透视的基本原理及相关术语。

课件

学习重点

透视的原理。

学习难点

视频

运用相关知识和原理进行透视图表现。

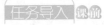 课前

观察生活中的透视现象（见图2-1），为学习透视原理打下基础。

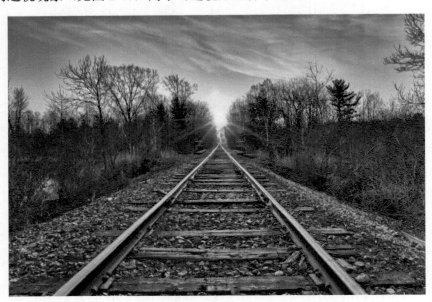

▲ 图 2-1 透视现象

任务分析 课中

知识点：

（1）透视的概念；

（2）透视规律；

（3）透视的相关术语；

（4）透视的类型。

任务认知 课中

1. 透视的概念

"透视"一词源于看透。透视是指在平面上再现空间感、立体感的方法。最初研究透视是采取通过一个透明的平面去看景物的方法，将所见景物准确地描画在这个平面上，即成该景物的透视图。后来人们将在平面画幅上根据一定原理，用线条来显示物体的空间位置、轮廓和投影的科学称为透视学。图2-2为透视成像原理。

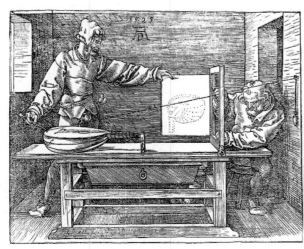

▲ 图2-2 透视成像原理

透视学在绘画中占很大的比例。它的基本原理是：在画者和被画物体之间假想有一块玻璃，固定眼睛的位置（用一只眼睛看），连接物体的关键点与眼睛形成视线，再相交于假想的玻璃，在玻璃上呈现的各个点的位置就是要画的三维物体在二维平面上的点的位置。这是西方古典绘画透视学的应用方法。

2. 透视规律

① 近大远小。两个体积相同的物体，一个在眼前，另一个在50 m外，是不是近处的看着高大，远处的看着矮小呢？

② 近宽远窄。站在铁路中间向远处看，铁路是不是越来越窄呢？

③ 近实远虚。距离近的物体看得更清晰，距离远的物体看得比较模糊。

图2-3为透视规律举例。

▲ 图2-3 透视规律举例

3. 透视的相关术语

① 灭点。又称消失点，即在透视中，两条平行线相交的点，指的是立体图形各点延伸线向消失处延伸的相交点，也就是透视点的消失点。

注意：景物向无限远延伸消失于一点，只要景物和视点有深度的变化，就会产生近大远小的透视变化，形成消失点。

② 视平线。即与画者眼睛所处高度平行的水平线。

③ 心点。就是画者眼睛正对着视平线上的垂直落点。

④ 视点。就是画者眼睛的位置。

⑤ 视中线。就是视点与心点相连的线，即与视平线成直角的线。

⑥ 视线。视点与物体任何部位的假想连线。

⑦ 天点。就是近高远低的倾斜物体，消失在视平线以上的点。

⑧ 地点。就是近高远低的倾斜物体，消失在视平线以下的点。

图 2-4 列示了透视的相关术语。

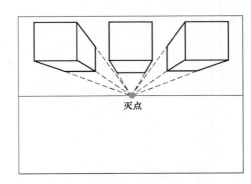 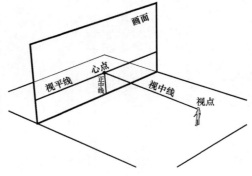

▲ 图 2-4　透视的相关术语

4. 透视的类型

常见的透视类型有四大类：一点透视、两点透视、倾斜透视、曲线透视。

在生活中经常会看到各种各样的景象，如乡间小道、飞驰的火车与铁轨、不同角度的高楼大厦，以及远处的桥面、湖面上的桥洞等（见图 2-5），这些都属于透视中的不同类型。

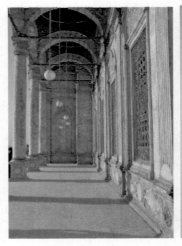

▲ 图 2-5　透视的类型

任务训练 课中

通过观察和分析，了解透视的基本原理。

任务总结 课中

通过课堂学习，掌握透视的相关知识和原理，为进一步学习透视打好基础。

作业拓展 课下

1. 拍摄生活中的物体或场景，尝试分析其透视原理。
2. 预习一点透视的相关内容（见图2-6）。

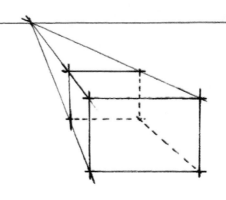

▲ 图 2-6 一点透视

任务 2.2 一点透视

学习目标

（1）了解一点透视现象，掌握一点透视的概念；
（2）掌握一点透视规律及透视图的表现方法与技巧；
（3）学会正确运用透视规律指导绘画。

课件

学习重点

一点透视的原理。

视频

学习难点

正确运用透视规律表达物体。

任务导入 课前

在日常生活中，经常看到物体近大远小、近高远低、正宽侧窄、近实远虚等现象，这就是物体的透视现象。透视现象是三维视觉空间中物体存在的一种状态，只有掌握并理解它的变化规律，才能正确表现物体与空间的关系。图2-7为透视实景照片。

▲ 图2-7　透视实景照片

任务分析 课中

知识点：

（1）一点透视的概念；

（2）一点透视的画法。

任务认知 课中

1. 一点透视的概念

1）一点透视

一点透视也称平行透视，其特点是只有一个消失点（灭点）。一点透视是最基本、最常用的透视方法。

一点透视的表现范围较广，纵深感较强，适合表现庄重、严肃的室内空间，以及范围广、比较平稳、纵深感强的画面。通常一张平行透视图能一览无余地表现一个空间。图2-8为立方体的一点透视。

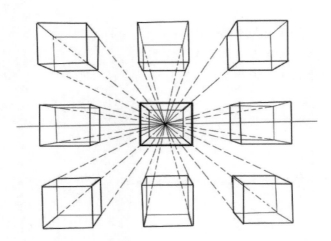

▲ 图2-8　立方体的一点透视

2）透视分析

一点透视的特点是：相互平行的纵向线拥有同一个消失点；视平线的高度取决于视点的高度；平行于地面的线所形成的消失点在视平线上。

　　因此，观察建筑物得出的结论是所看到纵向线（绿线）消失于消失点，横向线（红线）水平，高（蓝线）垂直于视平线（见图 2-9）。

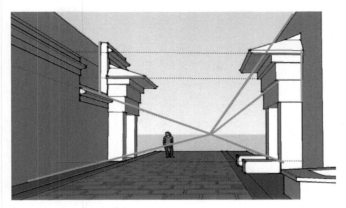

▲ 图 2-9　一点透视分析

3）透视应用

　　一个平行透视图通常能一览无余地表现一个空间。当立方体的 6 个面有一个面与画者的位置呈平行状态时，画者所看到的是它产生的透视变化。当水平位置的直角六面体有一个面与画面平行时，其消失点只有一个，即灭点（见图 2-10）。

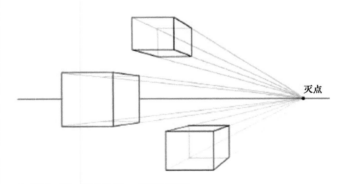

▲ 图 2-10　正方体的一点透视表现

2. 透视的画法

　　透视是一种表现三维空间的制图方法，只有在理解和领会的基础上再去运用，才能真正掌握。要灵活运用透视，首先要理解常用透视类型的特点，然后根据实际应用中所要表现对象的特点，选择合适的透视类型和透视角度来表现。正方体一点透视的画法如图 2-11～图 2-13 所示。

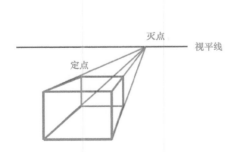

▲ 图 2-11　正方体一点透视的画法（一）

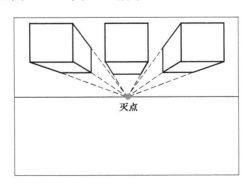

▲ 图 2-12　正方体一点透视的画法（二）

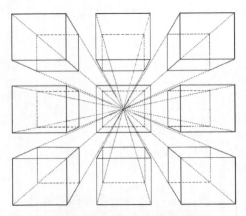

▲ 图2-13　正方体一点透视的画法（三）

① 先画一条视平线（平行于眼睛的线）。

② 在视平线上定一个灭点（视垂线与视平线相交的位置）。

③ 在画面上的任何位置画正方形（在视平线与视垂线的上、下、左、右任意位置）。

④ 把正方形的4个角分别与灭点连接。

⑤ 在4条连线上截取正方体侧边上的1个点。

⑥ 过这个点作水平线和垂直线，交另外两条线。

⑦ 最后把各个点连起来即可形成正方体完整的结构图。

任务训练 课中

运用所学知识，绘制一点透视图。图2-14和图2-15为参考案例。

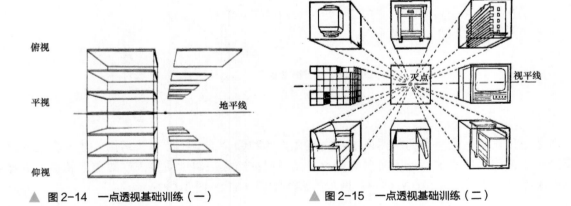

▲ 图2-14　一点透视基础训练（一）　　　　▲ 图2-15　一点透视基础训练（二）

任务总结 课中

　　一点透视的"点"指的是"灭点"，运用一点透视原理可以绘制一点透视图，同时可以运用一点透视进行效果图的设计和绘制。

作业拓展 课下

1. 绘制一点透视图。图2-16～图2-22是一些参考案例。

2. 临摹一点透视的效果图。

3. 预习两点透视的相关内容（见图2-23）。

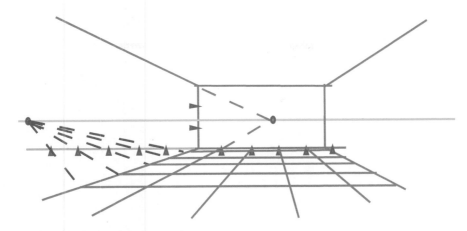

▲ 图 2-16 室内一点透视画法（一）

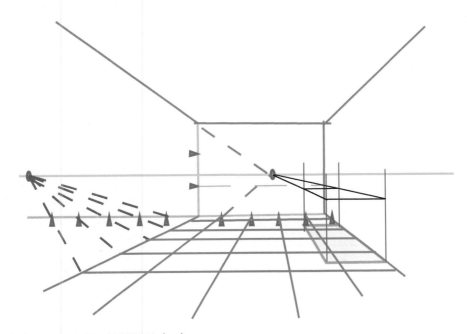

▲ 图 2-17 室内一点透视画法（二）

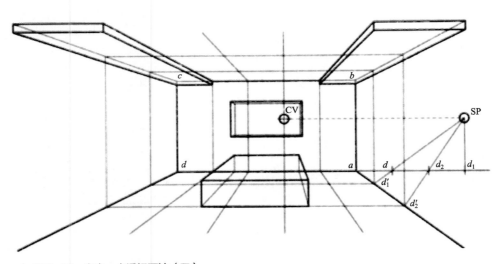

▲ 图 2-18 室内一点透视画法（三）

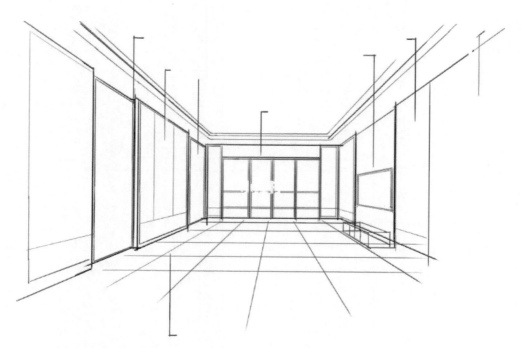

▲ 图 2-19　室内一点透视画法（四）

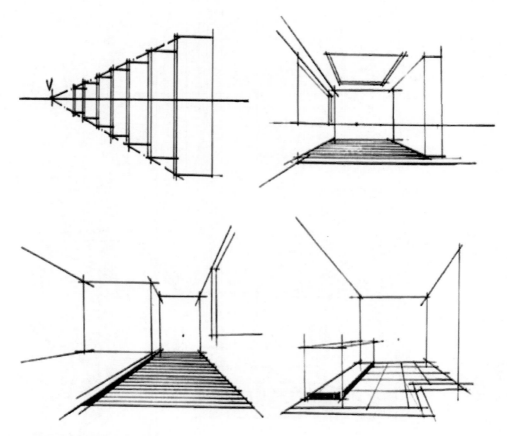

▲ 图 2-20　室内一点透视画法（五）

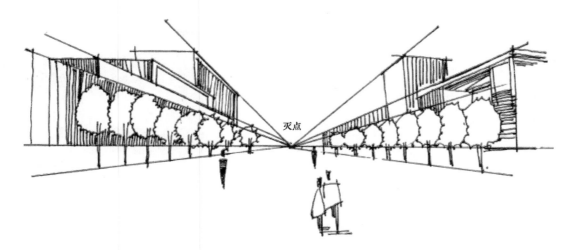

▲ 图 2-21 室外一点透视画法（一）

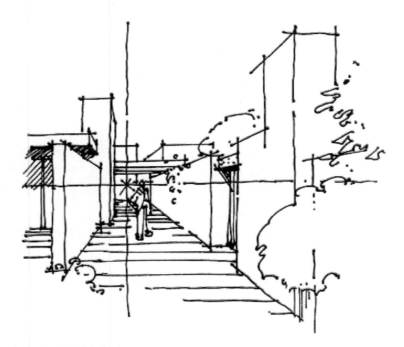

▲ 图 2-22 室外一点透视画法（二）

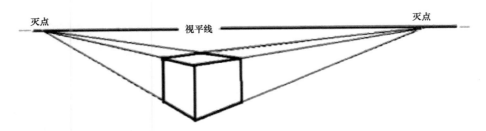

▲ 图 2-23 两点透视

任务2.3 两点透视

（1）了解两点透视现象，掌握两点透视的概念；
（2）掌握两点透视的规律及透视图的表现方法与技巧；
（3）学会正确运用透视规律指导绘画。

课件

学习重点

两点透视的原理。

学习难点

视频

正确运用透视规律表达物体。

任务导入 课前

观察图2-24，指出这两个图中的建筑物有何不同，并有针对性地进行预习，初步了解两点透视，为课堂的深入学习做好准备。

▲ 图2-24 透视现象

任务分析 课中

知识点：

（1）两点透视的概念；
（2）两点透视的画法。

任务认知 课中

1. 两点透视的概念

1）两点透视

两点透视也称成角透视，其特点是有两个消失点。两点透视也是最基本、最常用的透视方法之一。

两点透视的表现范围相对小一些，主要表现空间的局部区域，如室内的一角，使画面具有灵活多样、富有节奏的构图特点，有利于表现设计主体。图2-25为立方体的两点透视。

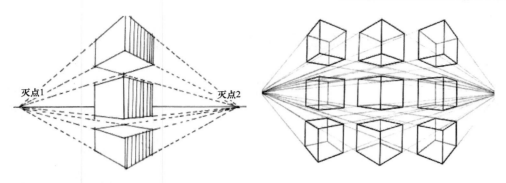

▲ 图2-25　立方体的两点透视

2）透视分析

　　两点透视的特点：观察3个方向的线，纵向线消失于一个消失点，横向线消失于另一个消失点，高垂直于视平线（见图2-26～图2-27）。

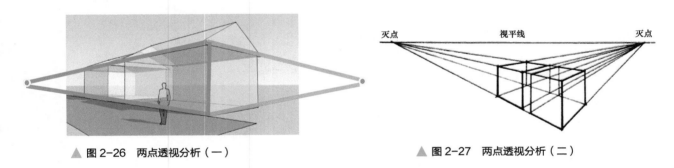

▲ 图2-26　两点透视分析（一）　　　　　　▲ 图2-27　两点透视分析（二）

　　视平线：相互平行的纵向线消失于左、右两个方向；视平线的高度取决于视点的高度。

　　消失点：平行于地面的线所形成的消失点在视平线上；相互平行的纵向线拥有左、右两个消失点。

3）透视应用

　　图2-28为建筑物的两点透视表现。

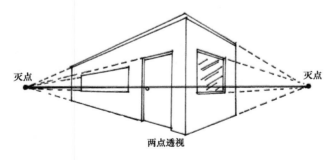

▲ 图2-28　建筑物的两点透视表现

2. 两点透视的画法

　　要灵活应用透视，首先要理解常用透视类型的特点，然后根据实际应用中所要表现对象的特点，选择合适的透视类型和透视角度来表现画面。两点透视的画法如图2-29～图2-31所示。

　　① 先画一条视平线（平行于眼睛的线）。

　　② 在视平线上定左、右两个消失点（注意不要太近）。

③ 在画面上任何位置画方形的棱边。

④ 将方形的两个端点分别与两个消失点连接。

⑤ 在 4 条连线上定 1 个点。

⑥ 过这个点作水平线和垂直线，交另外两条线。

⑦ 将各个点连起来。

这样正方体的成角透视即两点透视就画好了。

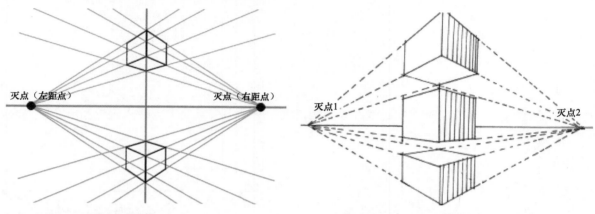

▲ 图 2-29　正方体两点透视的画法（一）　　　　▲ 图 2-30　正方体两点透视的画法（二）

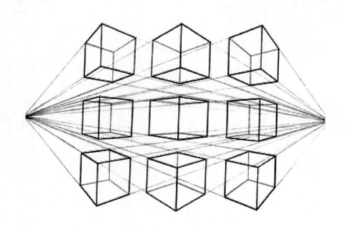

▲ 图 2-31　正方体两点透视的画法（三）

任务训练 课中

运用学习的知识和原理，绘制两点透视图。

任务总结 课中

两点透视的"点"指的是"两个灭点"，运用两点透视的概念和原理可以绘制两点透视图，同时可以运用两点透视进行效果图的设计和绘制。

作业拓展 课下

1. 绘制两点透视图。图 2-32 ～图 2-34 是一些参考案例。

2. 临摹两点透视的家具、箱包等。图 2-35 ～图 2-37 是一些参考案例。

3. 预习倾斜透视的相关内容（见图 2-38）。

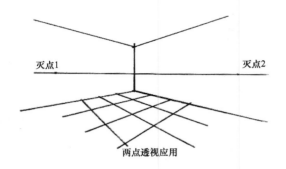

▲ 图2-32 两点透视基础训练（一）

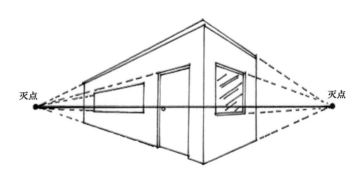

▲ 图2-33 两点透视基础训练（二）

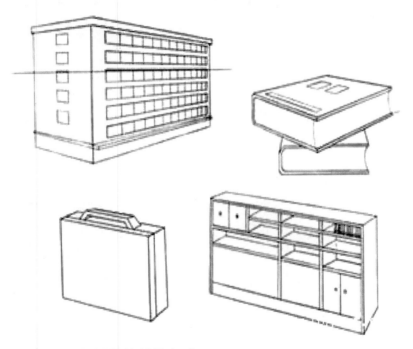

▲ 图2-34 两点透视基础训练（三）

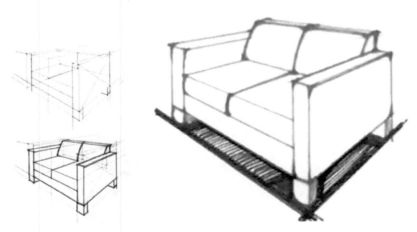

▲ 图2-35 两点透视基础训练（四）

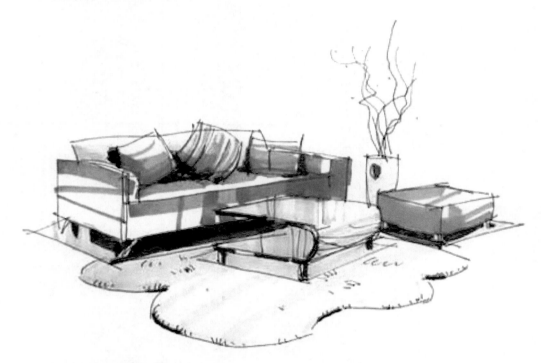

▲ 图2-36　两点透视基础训练（五）

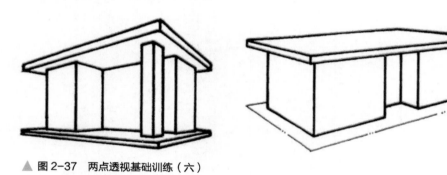

▲ 图2-37　两点透视基础训练（六）

灭点

灭点　　　　　　　　　　　　　　　　　灭点

▲ 图2-38　倾斜透视

任务2.4 倾斜透视

（1）掌握倾斜透视的原理；

（2）掌握倾斜透视规律及透视图的表现方法与技巧；

（3）学会正确运用透视规律指导绘画。

学习重点

倾斜透视的原理。

学习难点

正确运用倾斜透视原理进行物体表达练习。

课件　　视频1

视频2　　视频3　　视频4

任务导入 课前

观察图2-39，指出两组建筑物有何不同。

▲ 图2-39　建筑物手绘透视图

任务分析 课中

知识点：

（1）倾斜透视的概念；

（2）倾斜透视的画法。

任务认知 课中

1. 倾斜透视的概念

1）倾斜透视

倾斜透视也叫三点透视、斜角透视，是指物体的三组线均与画面成一个角度，三组线消失于3个灭

点。倾斜透视多用于高层建筑的透视、屋顶及楼梯、斜坡等（见图 2-40）。

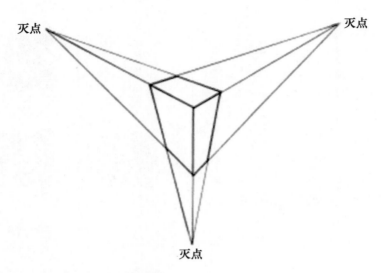

▲ 图 2-40　倾斜透视

2）透视分析

倾斜透视的特点是：物体的三组线均与画面成一定角度，并且三组线消失于 3 个灭点（见图 2-41 ～图 2-43）。

① 视平线与地平线分离，平行于地平面的消失线消失于地平线上并形成灭点。

② 仰视视角的高消失于"天点"，俯视视角的高消失于"地点"。

③ "天点"和"地点"位于心点垂线上。

在倾斜透视场景中，仰视或俯视的角度越大，天点、地点离画面的距离越近；反之，越远。

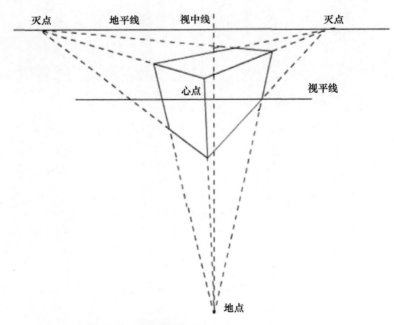

▲ 图 2-41　倾斜透视分析（一）

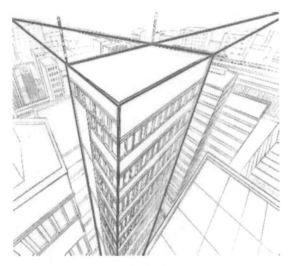

▲ 图2-42　倾斜透视分析（二）

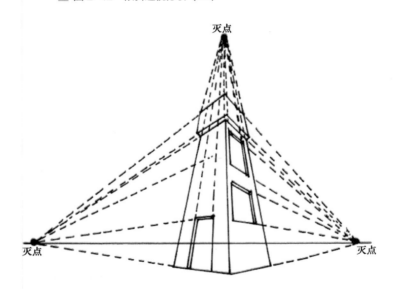

▲ 图2-43　倾斜透视分析（三）

3）透视应用

　　倾斜透视多用于高层建筑的透视。倾斜透视具有强烈的透视感，特别适合表现高大的建筑和规模宏大的城市规划、建筑群及小区住宅等。

2. 倾斜透视的画法

倾斜透视的画法如下。

①视角为仰视或俯视（不能平视），视平线与地平线分离，透视线与地平面平行。

②平行于地平面的消失线消失于地平线上并形成灭点。

③在画面上地平线以下位置画长方形。

④把长方形的4个角分别与灭点、地点连接。

⑤在4条连线上定一点。

⑥延长这个点作纵深线和垂直线，交另外两条线。

⑦把各个点连起来。

仰视视角的高消失于"天点"，俯视视角的高消失于"地点"。在倾斜透视场景中，仰视或俯视的角

度越大，天点、地点离画面的距离越近；反之，越远。天点或地点位于画面中点垂线上（除非画面进行过裁剪或重新构图）（见图2-44）。

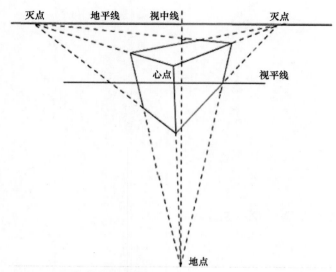

▲ 图2-44　倾斜透视的画法

任务训练 课中

运用所学知识，绘制倾斜透视图（见图2-45）。

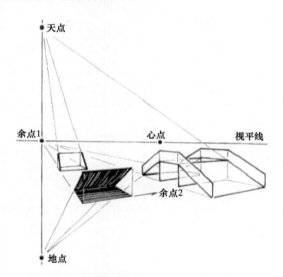

▲ 图2-45　倾斜透视基础训练

任务总结 课中

物体各方形平面和基面既不平行也不垂直，才能形成倾斜透视。

作业拓展 课下

1. 绘制倾斜透视图（见图2-46）。

2. 临摹倾斜透视（见图2-47～图2-52）。

3. 预习曲线透视的相关内容（见图2-53）。

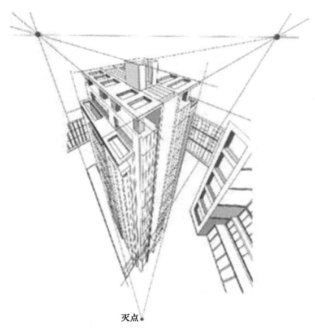

灭点

▲ 图 2-46　建筑的倾斜透视图

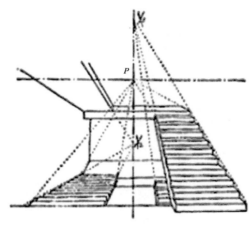

▲ 图 2-47　楼梯的倾斜透视图（一）

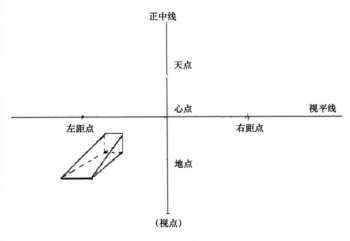

▲ 图 2-48　楼梯的倾斜透视图（二）

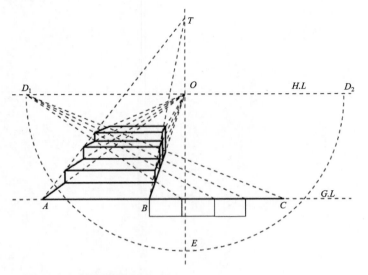

▲ 图2-49 楼梯的倾斜透视图（三）

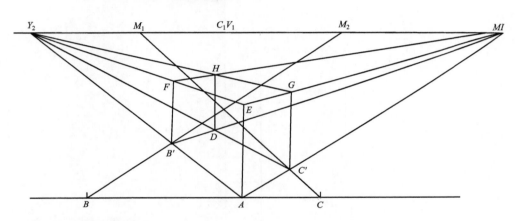

▲ 图2-50 房屋倾斜透视图（一）

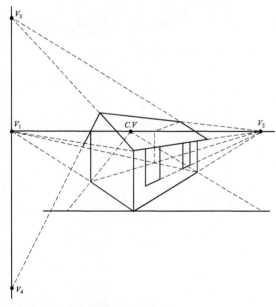

▲ 图2-51 房屋倾斜透视图（二）

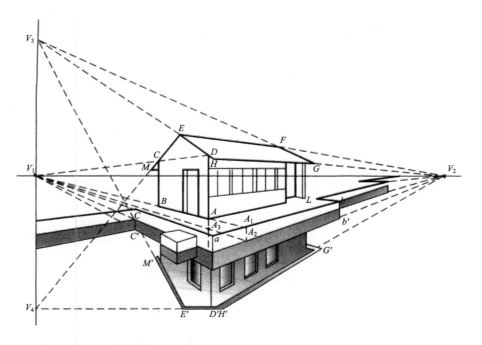

▲ 图 2-52　房屋倾斜透视图（三）

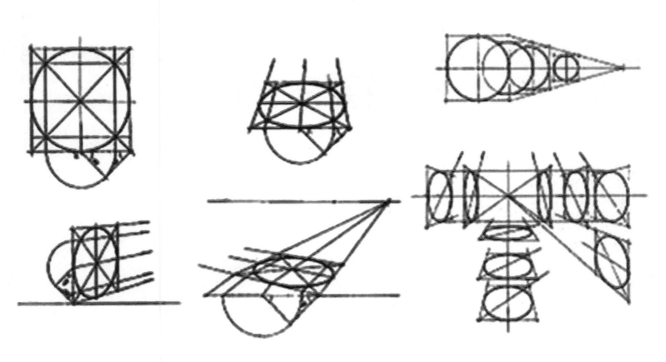

▲ 图 2-53　曲线透视

任务 2.5　曲线透视

课件

任务导入 课前

　　生活中的建筑物（见图 2-54），除了直线以外，还存在大量的曲线和圆。曲线形体也同直线形体一样，要和视点产生各种角度的透视变化，而且在设计中应用十分广泛。

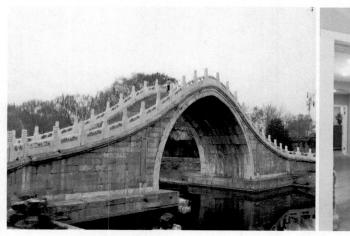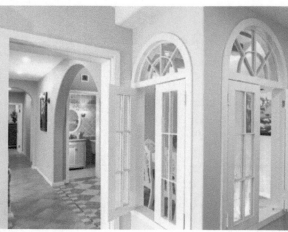

▲ 图 2-54　曲线透视实景图

任务分析 课中

　　知识点：
　　（1）曲线透视的概念；
　　（2）曲线透视的画法。

任务认知 课中

1. 曲线透视的概念

1）曲线透视

　　空间中除了直线以外，还存在大量的曲线和圆。曲线形体也同直线形体一样，会和视点产生各种角度的透视变化。不论曲线规则与否，在视觉中都不能脱离"近宽远窄""正宽侧窄"的透视规律。曲线透视一般采取间接的直中求曲、方中求圆的方法画出（见图 2-55）。

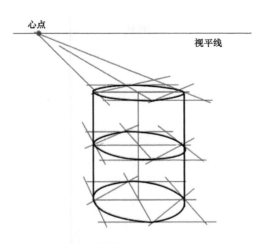
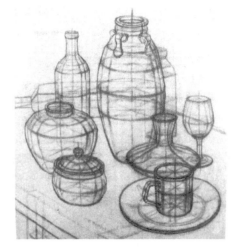

▲ 图2-55 曲线透视

2）透视分析

弧线或曲面构成的形体的透视画法，可分为规则曲线（圆形、椭圆形）画法和不规则曲线画法。

不论曲线是否规则，在视觉中都不能脱离"近宽远窄""正宽侧窄""近大远小"的透视规律（见图2-56）。

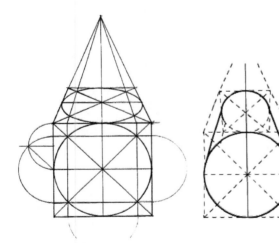
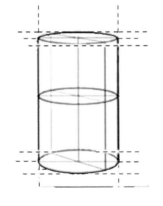

▲ 图2-56 曲线透视分析

3）透视应用

曲线透视多用于高层建筑、屋窗门及拱桥等（见图2-57）。

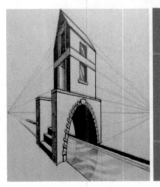

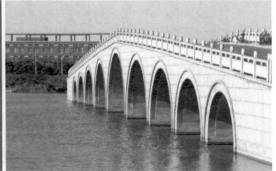

▲ 图2-57 建筑物曲线透视应用

2. 曲线透视的画法

当圆柱体和画面成一定角度时，其曲线的透视规律表现为离视平线越远，其圆弧弯曲度越大；离灭点越远，其圆弧度越大。

曲线透视的画法如下。

① 一般采取间接的直中求曲、方中求圆的方法。

② 在正方形平面内把 4 个切点相连（画圆的平面图）。

③ 在正方形平面的透视图中把切点连接起来，即可得到曲线。曲线有规则和不规则之分，透视理论上把规则的平面曲面定为圆（包括标准的椭圆形），其余则均为不规则平面曲线。

④ 平行于画面的圆不发生透视形状变化，保持原状，只发生近大远小的透视变化（见图 2-58～图 2-61）。

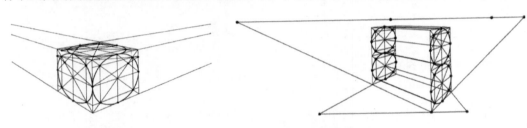

▲ 图 2-58　圆的曲线透视　　　　　　　▲ 图 2-59　圆柱的曲线透视

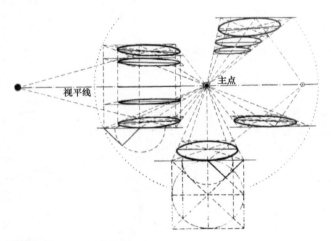

▲ 图 2-60　水平曲面透视

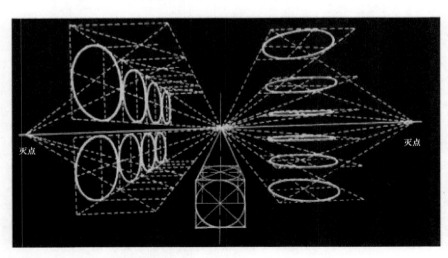

▲ 图 2-61　水平与垂直曲面透视

任务训练 课中

运用所学知识，绘制曲线透视图（见图2-62）。

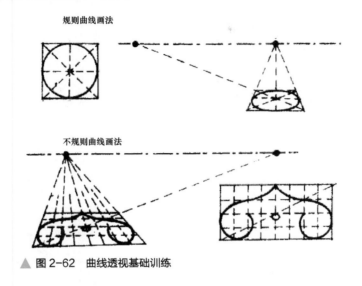

▲ 图 2-62　曲线透视基础训练

任务总结 课中

弧线或曲面构成的形体的透视画法，可分为规则曲线（圆形、椭圆形）画法和不规则曲线画法。

作业拓展 课下

1. 绘制圆的透视及圆的曲线透视（见图2-63 ～图2-65）。

注意：① 平行于画面的圆不发生透视形状变化，保持原状，只发生近大远小的透视变化，如图2-63 所示。② 垂直于透视画面圆的透视形状，在视域范围内为标准椭圆形，同样面积的圆，离心点越近，椭圆形越窄；离心点越远，椭圆形越宽，如图2-64 所示。③ 在视域范围外，圆的透视形状发生畸变，最能说明发生畸变的是通过八点法、十六点法所作出的透视形状。因为网格出现了变形，所以透视圆也发生变形，如图2-65 所示。

2. 预习"视图、取舍与归纳"的相关内容。

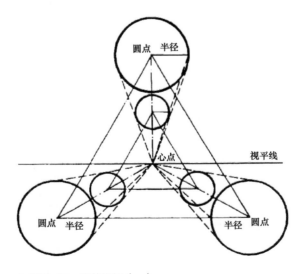

▲ 图 2-63　圆的透视（一）

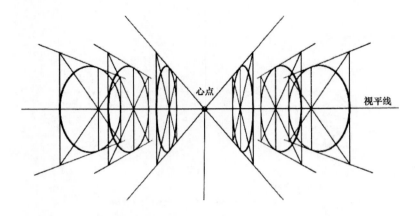

▲ 图2-64　圆的透视（二）

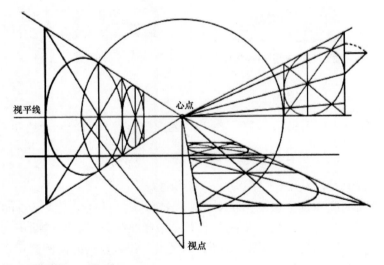

▲ 图2-65　圆的透视（三）

任务2.6　构图、取舍与归纳

学习目标

（1）掌握构图、取舍与归纳的原理与技法；
（2）掌握构图、取舍与归纳线条的表现方法与技巧。

学习重点

构图、取舍与归纳的原理。

学习难点

运用相关知识和原理进行构图、取舍与归纳的速写练习。

课件

视频

任务导入 课前

通过对比图2-66中的两幅图片，分析速写构图（请学生思考速写对象的选景、构图、层次、取舍与归纳、虚实、疏密），为深入学习做好准备。

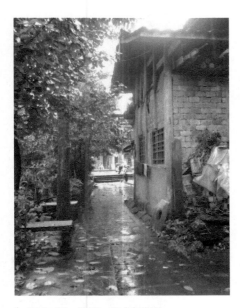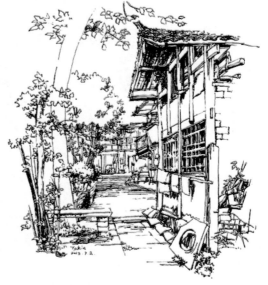

▲ 图2-66　构图、取舍与归纳

任务分析 课中

知识点：

（1）速写的构图；

（2）速写的取舍与归纳。

任务认知 课中

1. 速写的构图

中国古代著名画家谢赫在他的《古画品录》中提出的绘画"六法"中有关"经营位置"的表述就是现在所说的构图。构图包括两个方面的含义：一是指把观察到的绘画内容对象安排在画面的适当位置，即布局；二是指把众多的视觉元素在画面中有机地组合起来，形成既对比又和谐统一的视觉平衡，即构成。布局是具象的，构成则是抽象的，两者相互联系、互为补充、相辅相成。

在环境艺术设计的速写中，无论是建筑速写还是室内表现，通常都把画面分为近景、中景、远景3个层次。中景是构图的核心，应重点刻画，深入细致地描绘；近景和远景是陪衬，运用简洁、概括的手法表现即可。

构图的基本要求是：无论是精练概括的速写，还是细致入微的速写，最终都要达到画面的完整，也就是主题鲜明、内容充实、主次分明，整体地展示其艺术韵味。图2-67是室内空间局部构图。

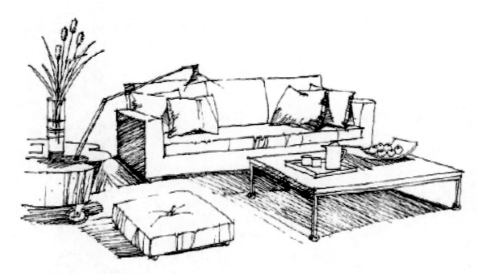

▲ 图 2-67　室内空间局部构图

1）画面视觉中心的营造

构图要有主有次，主要景物，是在一定范围内引起人们注意的目标，是画面中绘制的重点和视觉中心。视觉中心在空间上能引起一定的注视和引导，是画面的主要表现区域。表现视觉中心可以采用焦点法，即主景实，配景虚；主景重点刻画，配景寥寥几笔，或采用诱导式构图。图 2-68 是室外建筑局部构图。

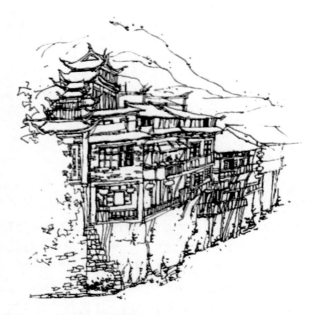

▲ 图 2-68　室外建筑局部构图

2）处理好构图位置和大小

构图一般要在画纸的中间，保持画面的左右对称关系，以便在视觉上达到平衡、稳定的关系。

构图的大小也直接影响画面的整体效果。画面景物的构图太大、太满，会使画面拥挤局促，有紧张压抑的感觉；画面景物的构图太小、太稀，会使画面空旷、冷清，中心不集中。合理的构图应该是比例均衡、主次分明、虚实结合，既有韵律感又有节奏感。图 2-69 是室外景观风景构图。

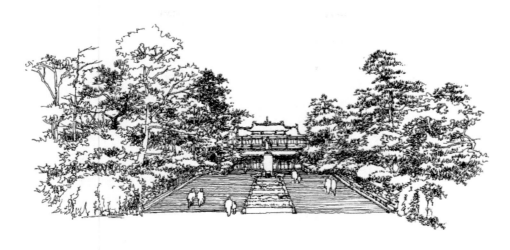

▲ 图 2-69　室外景观风景构图

2. 速写的取舍与归纳

首先，要安排视线的位置和主要形象的轮廓。为了集中反映主要形象，可以把主体安排在中景上，以主体内容为主协调近景与远景的关系，从而让主体的形象更突出、鲜明，更引人入胜。也可以把某些次要形象省去不画或在合理的范围内在画面上改变它们的位置，使构图更加理想、主要形象更加突出。

其次，要注意构图中的疏密关系，也就是物象多与少、聚与散的处理。疏密的变化和相互补充，对活跃和完善画面具有重要作用。可以说，疏密是绘画构成的必备要素之一，更是风景速写的有力武器。

最后，要注意画面形态的"藏"与"露"，也就是物象的虚与实、隐与现。"藏"与"露"运用得巧妙，可使画面丰富，并可使画的寓意深刻，回味无穷（见图 2-70～图 2-74）。

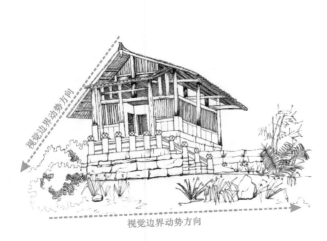
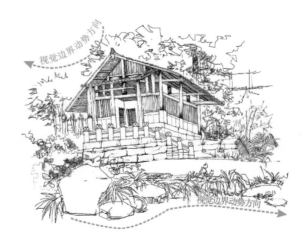

▲ 图 2-70　室外建筑局部取舍与归纳（一）

▲ 图 2-71　室外建筑局部取舍与归纳（二）

▲ 图 2-72　物体之间的遮挡关系

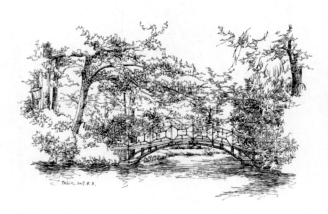
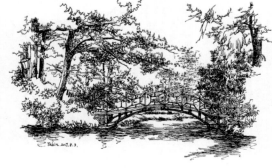

▲ 图 2-73　物体之间的虚实关系

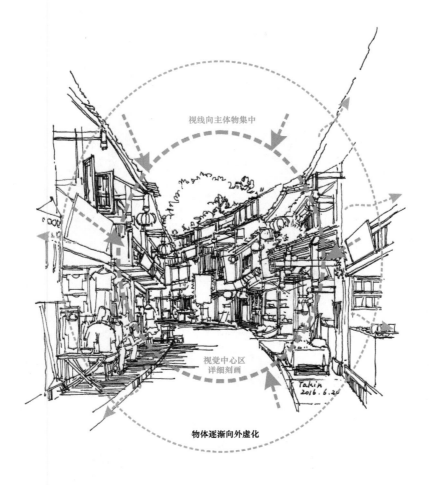

视线向主体物集中

视觉中心区
详细刻画

物体逐渐向外虚化

▲ 图2-74 画面的视觉中心

任务训练 课中

教师提供图片，学生进行构图练习。

任务总结 课中

速写之前首先要进行整体构图，然后对速写对象进行取舍与归纳。

作业拓展 课下

1. 构图练习，画出大致的构图关系（见图2-75和图2-76）。
2. 预习"线的基础训练"的相关内容（见图2-77）。

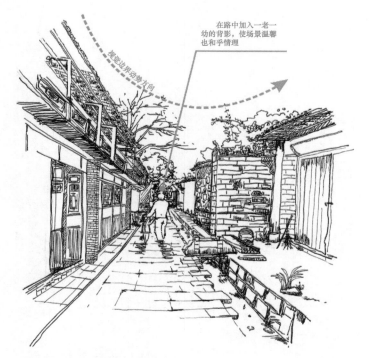

视觉边界动势方向

在路中加入一老一
幼的背影，使场景温馨
也和平情理

▲ 图 2-75　风景构图练习（一）

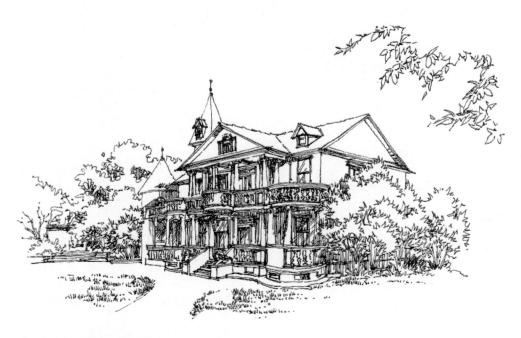

▲ 图 2-76　风景构图练习（二）

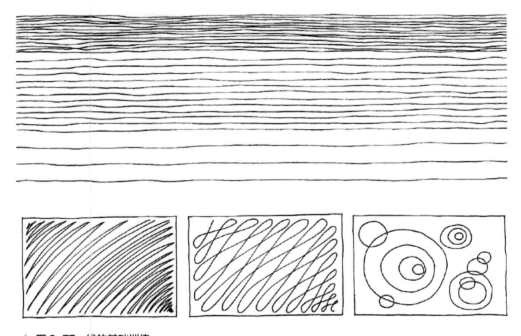

▲ 图 2-77　线的基础训练

<div align="center">

任务 2.7　线的基础训练

</div>

（1）了解正确绘制线条的方法；
（2）初步掌握速写的用笔方法；
（3）初步掌握用线条、明暗及线条与明暗相结合进行形体表达；
（4）掌握设计速写的相关用线技法。

课件

学习重点

绘制速写线条。

视频

学习难点

运用线条、明暗及线条与明暗相结合进行形体表达。

任务导入 课前

画好钢笔速写的三大要素是画面布局、透视、线的表达。

线条是一切造型最基本的组成元素，是设计速写表现物象形体、结构、质感的载体。线条的变化十分丰富，具有很强的概括力和细节刻画能力。以线条为主的设计速写就是通过长短曲直、轻重缓急、粗细快慢、疏密虚实等不同线条的组合和叠加，以及线的方向的不断改变，来阐释物象特征和设计者的设计意图的。

知识点：

（1）正确地绘制线条；

（2）正确的用笔方法；

（3）线条的明暗表达。

1. 线条绘制

线条是一幅效果图的灵魂。一幅好的作品，其线条既要有表现力，又要能准确地表达事物的结构和明暗关系。线条的应用要一气呵成，不能拘谨（见图2-78）。

① 直线：要有起笔、运笔、收笔，要有快慢、轻重的变化，线要画得刚劲有力。

② 斜线：要画得舒展、流畅、有张力。

③ 波纹线：要画得优美、浪漫。

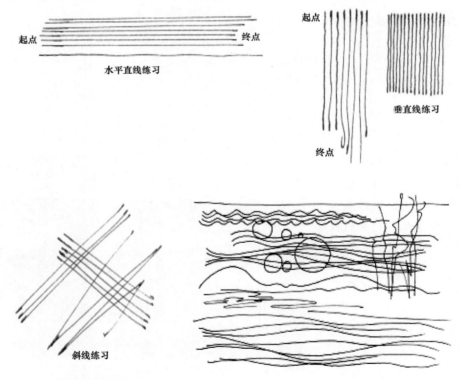

▲ 图2-78 正确绘制线条

线的练习是徒手表现的基础。线是造型艺术中最重要的元素之一，看似简单，实则千变万化。徒手表现主要是强调线的美感。线条变化包括线的快慢、虚实、轻重、曲直等关系。要把线条画出美感、有气势、有生命力，需要进行大量的练习。开始时可以练习画直线、竖线、斜线、曲线等，线条要刚劲有力、刚柔结合、曲直并用；然后再画几何形体。

正确的线条应该是流畅的、有韵律的，且结构停顿清晰，转折具有力度。错误的线条往往出现顿挫

与重复，用笔停顿不清晰、线条弯曲等（见图 2-79）。

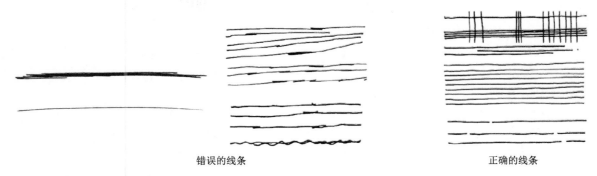

错误的线条 正确的线条

▲ **图 2-79 错误的线条和正确的线条**

2. 用笔方法

设计速写中线条的变化取决于运笔：运笔轻而快，画出的线条就细而急；运笔的速度慢、着力重，画出的线条边缘就粗而缓；运笔时略微抖动，线条边缘还会形成特殊的形状。另外，线条的变化也取决于线条组织间的疏密程度。

画线条时正确的用笔方法如下。

① 手腕及指关节要放松，以肩膀作为固定支点画出的线会更直，变化更自然。

② 在画线的过程中，要综合运用手指、手腕、手臂、肩膀，各个支点要自由运动。

③ 画线条时不要犹豫、停顿，确保线条流畅、生动，并富有节奏感。

④ 注意笔触，不要给太多。

图 2-80 为正确的用笔方法。

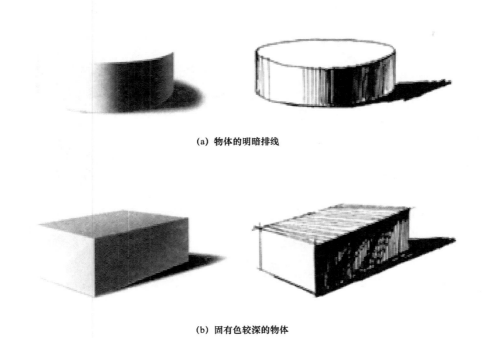

(a) 物体的明暗排线

(b) 固有色较深的物体

▲ **图 2-80 正确的用笔方法**

3. 线条的明暗表达

通过前面线条绘制和用笔方法的练习，学生可以初步掌握线条的表现方法，这时可以结合画几何形体来进一步练习，这样既能练习形体结构，同时也能提高学生的兴趣。生活中的物体千姿百态，但归根结底是由方形和圆形两种基本几何形体构成的。

特别是室内的陈设，如沙发、茶几、床、柜子等都是由立方体演变而成的，立方体是一些复杂形体的组合基础，具体表现方法如图 2-81 所示。

① 画形体线基本技巧——让线条更加生动。

② 如何用线表现明暗之一——用平行线表达明暗。

③ 如何用线表现明暗之二——用平行线表达明暗要注意跟随透视。

④ 如何用线表现明暗之三——用质感与细节表达明暗要注意跟随光影方向。

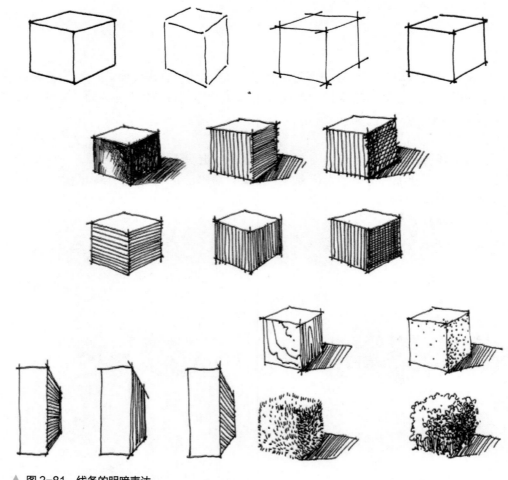

▲ 图 2-81 线条的明暗表达

任务训练 课中

按照要求完成线条的练习。

任务总结 课中

用正确的线条表现来完成速写作品。

作业拓展 课下

1. 排线练习（见图 2-82 和图 2-83）。
2. 预习"表现形式与方法"的相关内容（ 见图 2-84）。

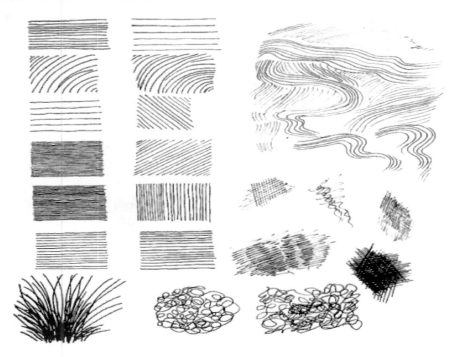

▲ 图 2-82 排线练习（一）

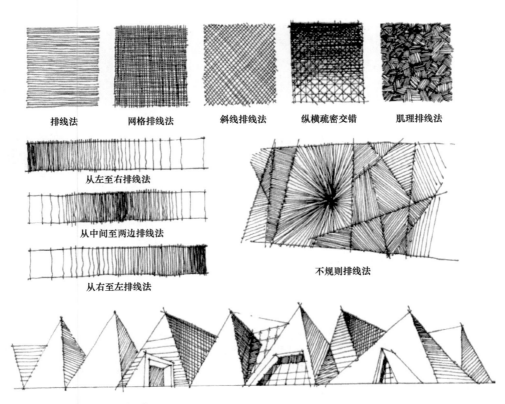

排线法　　网格排线法　　斜线排线法　　纵横疏密交错　　肌理排线法

从左至右排线法

从中间至两边排线法

从右至左排线法

不规则排线法

▲ 图 2-83 排线练习（二）

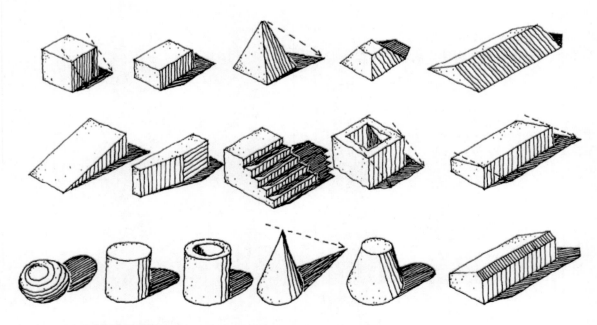

▲ 图2-84　表现形式与方法

任务 2.8　表现形式与方法

课件

任务导入　课前

　　在设计速写中，线条既能体现自身的形体美，又能体现其粗犷的形式美，同时还能归纳物象的形态、结构特征、神韵特点（见图2-85）。对于线的处理不仅能使画面产生层次感，还能丰富空间变化。根据设计速写的表现手法，可以把设计速写分为白描和光影速写。

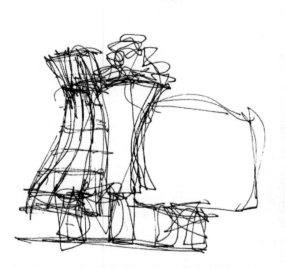

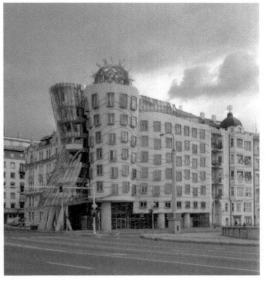

▲ 图2-85　弗兰克盖里的建筑——会跳舞的房子

知识点：

（1）以线条为主的表现形式；

（2）以明暗为主的表现形式；

（3）线条与明暗相结合的表现形式。

1. 以线条为主的表现形式

以线条为主的表现形式又称白描。白描就是以单一的线条画物体，不表达明暗效果的速写技法。白描注重表现线条自身的魅力和神韵，运用流畅自如、跌宕起伏的线条塑造物体，是我国传统的绘画方法。白描的特点是：表现力强、变化丰富，线条所形成的节奏、构成的韵律能产生强烈的感染力（见图2-86）。

▲ 图2-86　以线条为主的速写

2. 以明暗为主的表现形式

以明暗为主的表现形式又称光影速写。光影速写是指通过明暗色调来表现物体的速写技法。光影速写既具有素描丰富的层次表现力，又具有速写简洁、概括的特点。以明暗为主的表现形式应该做到画面简洁扼要、明快有力，画面效果黑白层次分明，对比强烈，突出设计主题（见图2-87）。

▲ 图2-87　以明暗为主的速写

3. 线条与明暗相结合的速写

在实际设计应用中无论是单纯用线条还是单纯用明暗，都有一定的局限性。单纯用线条无法充分表现对象的空间感、体积感、质量感；单纯用明暗，又无法表现对象流畅生动的韵律，且会因画得过于烦琐而失去作为设计素材、资料的原始生动性。而线条与明暗相结合的表现形式，综合了以上两种形式的优点，其适应性较强，可以生动、丰富地表现各种对象，是设计速写最常用的表现方法之一（见图2-88）。

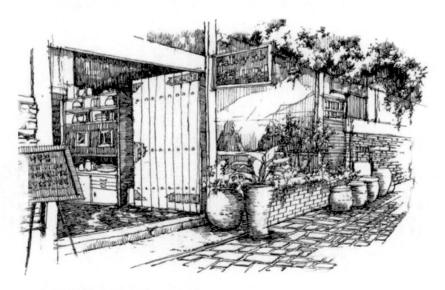

▲ 图2-88　线条与明暗相结合的速写

任务训练 课中

收集优秀的速写图片，观察技法，学习优点。

任务总结 课中

通过学习，可以借鉴优秀作品的表现技法，并运用到自己的作品中。

作业拓展 课下

1.观察速写作品并分析其表现技法（见图2-89～图2-93）。

2.线条练习。

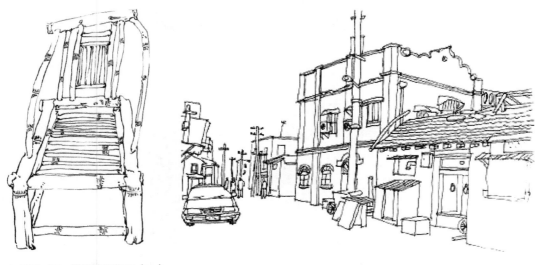

▲ 图2-89 线描速写作品（一）

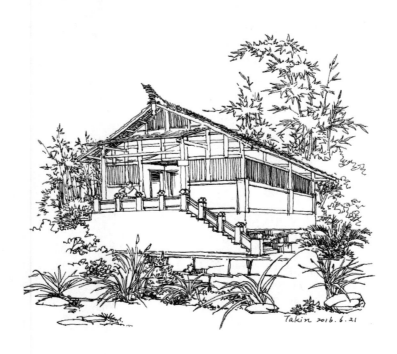

▲ 图2-90 线描速写作品（二）

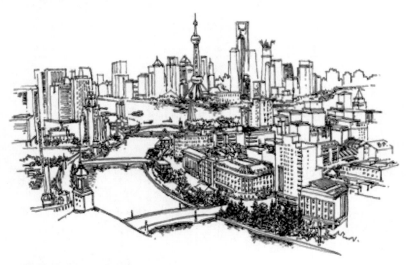

▲ 图 2-91　线描速写作品（三）

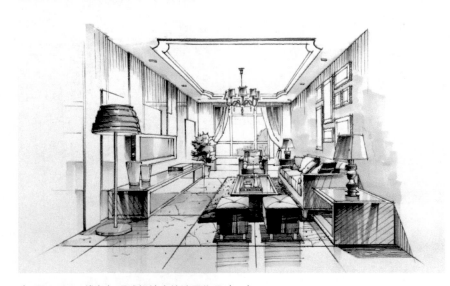

▲ 图 2-92　线条与明暗相结合的速写作品（一）

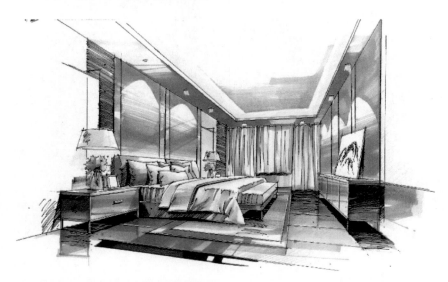

▲ 图 2-93　线条与明暗相结合的速写作品（二）

项目 3

静物速写

思维导图

任务 3.1　花瓶速写（一）

（1）学会观察与构图；

（2）掌握花瓶速写的方法与表现步骤；

（3）通过花瓶速写的专项训练，提高学生的观察能力、构图能力和表现能力。

课件

学习重点

花瓶速写的观察方法与构图。

视频

学习难点

准确快速地表达花瓶造型特征。

任务导入 课前

在室内陈设中，有很多起装饰作用的小摆件。例如，墙上的装饰画，桌子上的花瓶、酒杯，地面上的地毯等，它们都起到了点缀空间的作用，是室内速写不可缺少的部分。这些装饰品种类繁多，使用的材料也五花八门。花瓶速写（见图 3-1 和图 3-2）是速写训练中最为基础的训练内容，是在静物素描基础上对造型的高度概括与提高，是速写训练的基础。

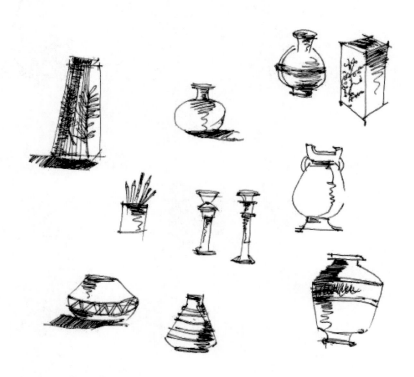

▲ 图 3-1　花瓶速写表现（一）

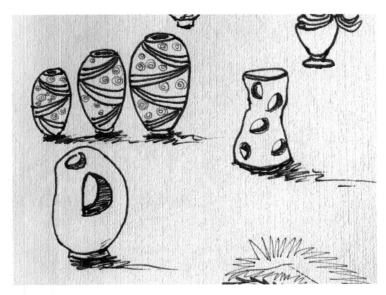

▲ 图3-2　花瓶速写表现（二）

任务分析 课中

知识点：

（1）花瓶的分类；

（2）花瓶表现的基本技法；

（3）花瓶的透视分析；

（4）花瓶范例。

任务训练 课中

要求：

（1）抓住外形轮廓，把握透视关系，找准灭点。

（2）强调形体关系，检查画面灭点，避免透视出错。

（3）准确表现出不同风格、不同角度的花瓶单体。

任务总结 课中

在速写中利用线条简洁的特点，能够抛弃光、影的复杂影响，快速而明确地把对象或想象中的事物及时画出来。

花瓶陈设在室内空间中占有很大的比例和很重要的地位，对室内环境效果起着重要的影响。它不仅仅是室内的点缀，同时也反映了设计者的品质和素养。

作业拓展 课下

1. 收集生活中的场景，尝试分析花瓶种类及特点。

2. 收集 5 个以上花瓶，并进行速写写生或临摹。

图3-3 是一个参考案例。

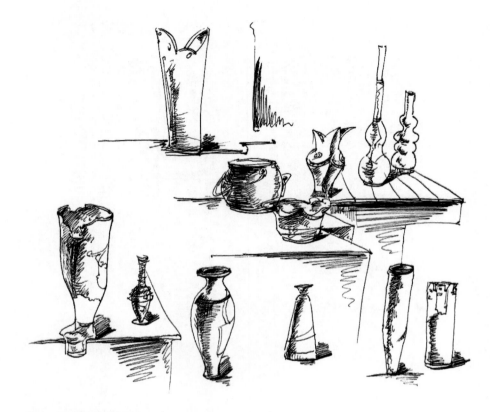

▲ 图3-3 花瓶速写表现（三）

任务 3.2　花瓶速写（二）

（1）学会观察花瓶外形特征，掌握构图特点；

（2）掌握花瓶速写的方法、技巧和表现步骤；

（3）通过花瓶速写的专项训练，提高学生的观察能力和表现能力。

视频

学习重点

花瓶速写的观察方法与构图。

学习难点

准确快速地表达花瓶造型特征。

任务导入 课前

调研走访花瓶市场，观察花瓶的流行趋势，对花瓶的样式及风格进行总结（见图3-4）。

任务分析 课中

知识点：

（1）花瓶组合构图；

（2）花瓶组合表现的基本技法；

（3）花瓶组合的透视分析；

（4）花瓶组合范例。

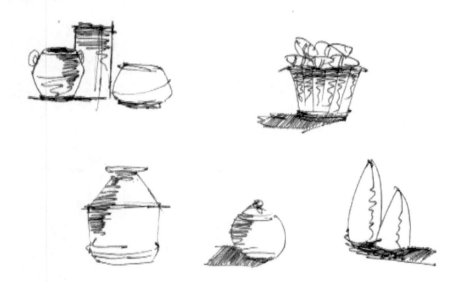

▲ **图3-4　花瓶速写表现（四）**

任务训练 课中

要求：

（1）在速写中利用线条简洁方便的特点，能够抛弃光、影的复杂影响，快速而明确地把对象或想象中的事物及时画出来。

（2）用线流畅、自然，较好地将植物的特征、光感和质感表达出来。

（3）合理运用线条的表现艺术。

（4）在运用线条的时候，强调轻重缓急、长短疏密变化，以产生鲜明生动的形式美。

任务总结 课中

花瓶陈设在室内空间中占有很大的比例和很重要的地位，对室内环境效果起着重要的影响。它不仅仅是室内的点缀，同时也反映了设计者的品质及素养。

作业拓展 课下

1. 收集生活中的不同场景，尝试分析花瓶组合的不同表达。

2. 收集花瓶组合，并进行速写写生或临摹。

图3-5是一个参考案例。

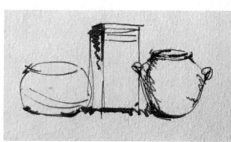

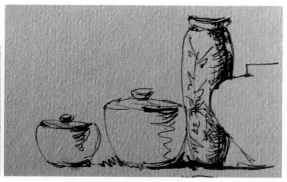

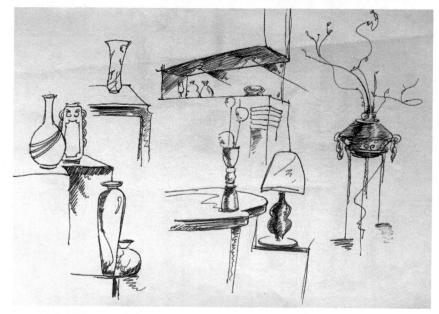

▲ 图3-5 花瓶速写表现（五）

任务3.3 盆景速写（一）

（1）学会对盆景整体结构及外形特点的把控；

（2）掌握盆景速写的方法、技巧及表现步骤；

（3）通过盆景速写的专项训练，提高学生对盆景植物、花卉等的观察能力和主观处理景物的能力。

课件

学习重点

盆景速写的观察方法与构图。

学习难点

视频

准确快速地表达盆景造型特征。

66

盆景是室内速写不可缺少的部分（见图3-6）。

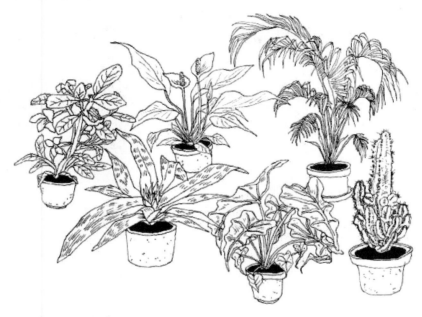

▲ 图3-6　盆景花卉表现（一）

知识点：

（1）盆景的分类；

（2）盆景表现的基本技法；

（3）盆景的透视分析；

（4）盆景范例。

绿萝表现（见图3-7）。

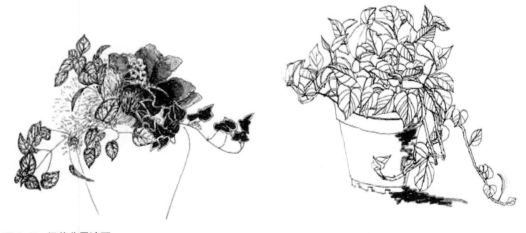

▲ 图3-7　绿萝盆景速写

▲ 图 3-7 绿萝盆景速写（续）

要求：

（1）抓住外形轮廓特征，把握透视关系，找准灭点。

（2）强调形体关系，检查画面构图与表达方法。

（3）准确表现出不同风格、不同角度的盆景。

（4）学会概括地以点代面，重点处理好画面空间的远近虚实关系。

任务总结 课中

盆景陈设在室内空间中占有很大的比例和很重要的地位，对室内环境效果有着重要的影响。它不仅仅是室内的点缀，同时也反映了设计者的品质。

作业拓展 课下

1. 收集生活中的场景，尝试分析盆景种类及特点。

2. 收集 5 个以上盆景，并进行速写写生或临摹。

图 3-8 ～图 3-10 是一些参考案例。

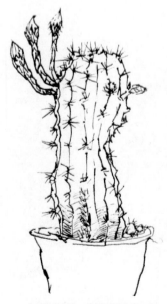
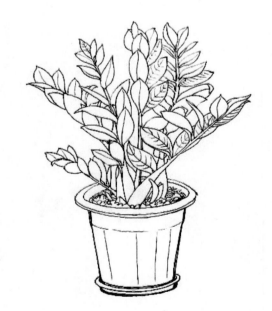

▲ 图 3-8 盆景速写（一）

▲ 图3-9 盆景速写（二）

▲ 图3-10 盆景速写（三）

任务 3.4 盆景速写（二）

（1）学会观察盆景植物的状态特点，能抓住主体进行合理构图；
（2）掌握盆景速写的方法、技巧及主次与虚实关系；
（3）通过盆景速写的专项训练，提高学生对景物的观察能力和处理植物造型的主观能力。

学习重点
盆景速写的观察方法与构图。

学习难点
准确快速地表达盆景造型特征。

视频

任务导入 课前

盆景品种繁多，在进行速写训练时，要先了解对象的功能，重点塑造其造型，区分不同材质，以便更好地表现物体（见图 3-11）。

▲ 图 3-11 盆景花卉表现（二）

任务分析 课中

知识点：
（1）盆景的分类；
（2）盆景表现的基本技法；
（3）盆景的透视分析；
（4）盆景范例。

任务训练 课中

百合花表现（见图3-12）。

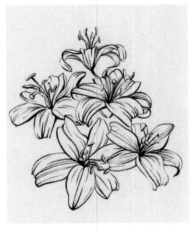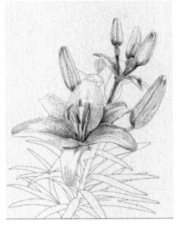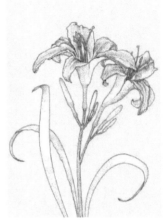

▲ 图3-12　花卉表现（一）

要求：

（1）抓住外形轮廓，把握透视关系，找准灭点。

（2）强调形体关系，检查画面组合构图及表现方法。

（3）熟练表现不同风格、不同角度的盆景。

任务总结 课中

盆景陈设在室内空间中占有很大的比例和很重要的地位，对室内环境效果有着重要的影响。它不仅仅是室内的点缀，同时也反映了设计者的品质及素养。

作业拓展 课下

1. 收集生活中的不同场景，尝试分析盆景的不同表达。

2. 收集5种常用的盆景，并进行速写写生或临摹。

图3-13～图3-15是一些参考案例。

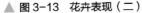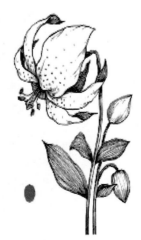

▲ 图3-13　花卉表现（二）

▲ 图3-14　盆景花卉表现（三）

▲ 图3-15　盆景花卉表现（四）

任务 3.5 静物组合速写（一）

学习目标

（1）学会观察静物的整体特征，能进行合理的构图；

（2）掌握静物速写的方法与表现技巧；

（3）通过静物速写的专项训练，提高学生的造型能力和创新表现能力。

课件

学习重点

静物速写的观察方法与构图。

视频

学习难点

准确快速地表达静物造型特征。

任务导入 课前

静物品种繁多（见图 3-16），因此在进行静物速写训练时，要先了解对象的功能，重点塑造其造型，区分不同材质，便能很好地表现物体。

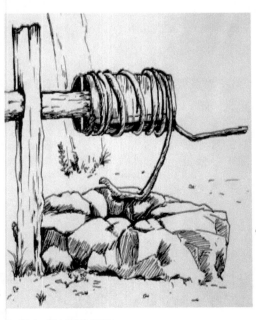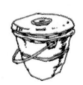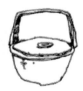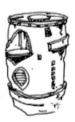

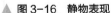
▲ 图 3-16 静物表现

任务分析 课中

知识点：

（1）静物的分类；

（2）静物表现的基本技法；

（3）静物的透视分析；

（4）静物范例。

任务训练 课中

静物组合表现（见图 3-17）。

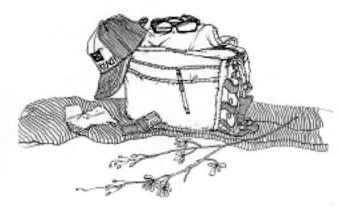

▲ 图 3-17　静物组合表现（一）

要求：

（1）抓住外形轮廓，把握透视关系，找准灭点。
（2）强调形体关系，检查画面构图与表达方法。
（3）准确表现出不同风格、不同角度的静物。

任务总结 课中

　　静物陈设在室内空间中占有很大的比例和很重要的地位，对室内环境效果有着重要的影响。它不仅仅是室内的点缀，同时也反映了设计者的品质。

作业拓展 课下

　　1. 收集生活中的静物，尝试分析静物种类及特点。
　　2. 收集 5 个以上静物，并进行速写写生或临摹。
　　图 3-18 ～图 3-20 是一些参考案例。

▲ 图 3-18　静物组合表现（二）　　　　　　▲ 图 3-19　静物组合表现（三）

▲ 图3-20　静物组合表现（四）

任务3.6　静物组合速写（二）

（1）学会比较复杂的组合物体及构图关系；
（2）掌握静物速写的方法、技巧及表现步骤；
（3）通过静物速写的专项训练，掌握静物组合的取舍、虚实及主次关系的处理。

学习重点

静物速写的观察方法与构图。

学习难点

准确快速地表达静物造型特征。

视频

任务导入　课前

　　在进行比较复杂的静物组合速写训练时，要先了解对象的功能，重点塑造其造型，区分不同材质，以便更好地表现组合体及其关系（见图3-21）。

▲ 图 3-21 静物速写（一）

任务分析 课中

知识点：

（1）静物的分类；

（2）静物表现的基本技法；

（3）静物的透视分析；

（4）静物范例。

任务训练 课中

静物表现（见图 3-22）。

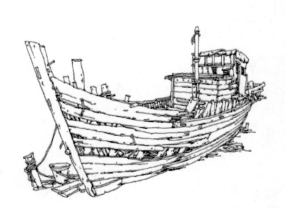

▲ 图 3-22 静物速写（二）

要求：

（1）抓住外形轮廓，把握透视关系，找准灭点。

（2）强调形体关系，检查画面组合构图及表达方法。

（3）熟练表现不同风格、不同角度的静物组合。

任务总结 课中

　　静物陈设在室内空间中占有很大的比例和很重要的地位，对室内环境效果有着重要的影响。它不仅仅是室内的点缀，同时也反映了设计者的品质及素养。

作业拓展 课下

1. 收集生活中的不同静物，尝试分析静物的不同表达形式。

2. 收集 5 种常用的静物，并进行速写写生或临摹。

图 3-23 ～图 3-25 是一些参考案例。

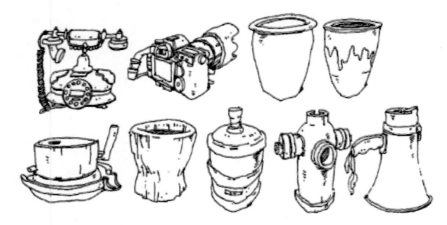

▲ 图 3-23　静物速写（三）

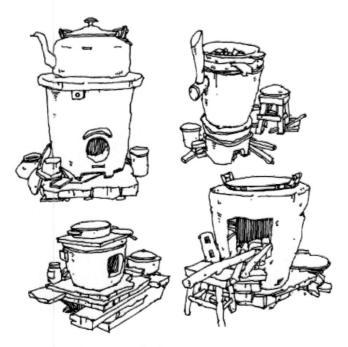

▲ 图 3-24　静物速写（四）

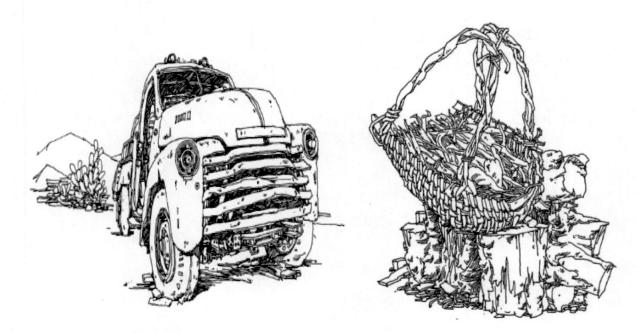

▲ 图 3-25　静物速写（五）

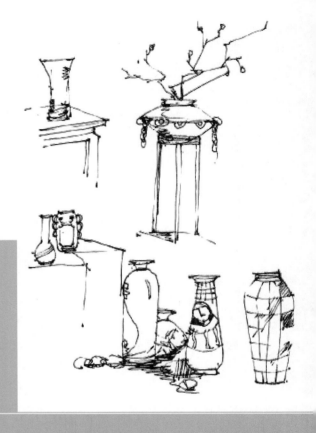

项目 4

室内陈设速写

思维导图

任务4.1 灯具速写

学习目标

（1）学会观察灯具的整体造型和特征，了解其构图方法；

（2）掌握灯具速写的表现方法及技巧；

（3）通过室内陈设灯具速写的专项训练，提高学生对室内灯具造型的表现能力及拓展创新能力。

学习重点

灯具速写的观察方法与构图。

学习难点

学会准确快速地表达室内陈设灯具的造型特征。

视频

任务导入 课前

在室内陈设中，有很多起到照明作用的灯具。例如，客厅的吊灯、落地灯，卧室的吸顶灯，书房的台灯，起装饰作用的灯具等，它们都起到了为空间提供重点照明的作用，是室内陈设速写中不可缺少的部分。这些灯具的品种繁多，使用的材料也五花八门。因此，在进行速写训练时，要从简单的灯具开始。灯具速写是速写训练中较为基础的训练内容，是在静物素描基础之上对造型的高度概括与提高，是速写训练的基础。进行灯具速写首先要了解对象的功能，重点塑造其造型，区分不同材质，以便能更好地表现物体（见图4-1）。

▲ 图4-1 灯具速写表现（一）

任务分析 课中

知识点：

（1）灯具的分类；

（2）灯具表现的基本技法；

（3）灯具的透视分析；

（4）灯具范例。

▲ 图4-2　台灯速写表现

任务训练 课中

要求：

（1）抓住外形轮廓，把握透视关系，找准灭点。

（2）强调形体关系，检查画面灭点，避免透视出错。

（3）准确表现不同风格、不同角度的灯具单体。

（4）用线流畅、自然，能较好地将灯具的特征、光感和质感表达出来。在运用线条时，强调轻重缓急、长短疏密变化，以产生鲜明生动的形式美。

任务总结 课中

在速写中能够利用线条简洁方便的特点，抛弃光、影的复杂影响，快速而明确地把对象或想象中的事物及时画出来。

灯具陈设在室内空间中占有很大的比例和很重要的地位，对室内环境效果有着重要的影响。它不仅仅是为室内空间照明，也起到了一定的装饰性作用，同时也反映了设计者的品质和素养。

作业拓展 课下

1.收集生活中的场景，尝试分析灯具种类及特点。

2.收集 5 个以上灯具，并进行速写写生或临摹。

图4-3 和图4-4 是两个参考案例。

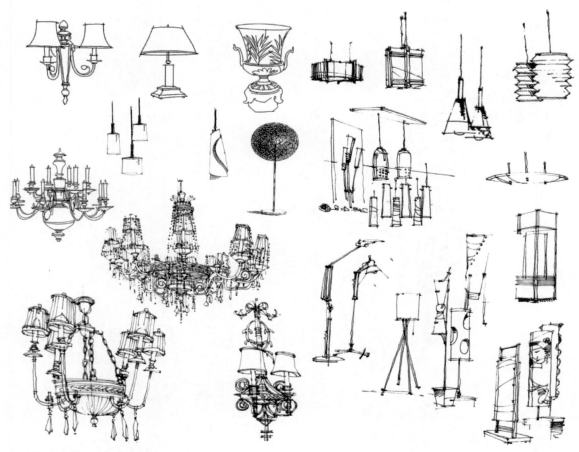

▲ 图 4-3　灯具速写表现（二）

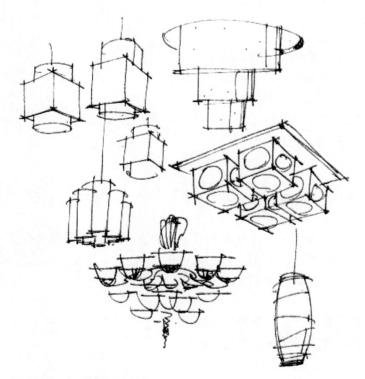

▲ 图 4-4　灯具速写表现（三）

任务4.2 家具速写（一）

课件

学习目标

（1）学会观察家具造型特点，掌握其构图方法；

（2）掌握家具速写的方法与表现技巧；

（3）通过室内陈设家具速写的专项训练，提高学生对各种家具特征的观察能力和造型表现能力。

学习重点

家具速写的观察方法与构图。

视频

学习难点

准确快速地表达室内陈设家具的造型特征。

任务导入 课前

在室内陈设中，有很多不同功能的家具。例如，客厅的沙发，书房的书桌，卧室的双人床、单人床，儿童房的儿童床，客厅的茶几、电视柜，书房的书柜、书桌，餐厅的餐桌、餐椅，不同种类的装饰性家具等，它们都起到了为空间提供服务的作用，是室内陈设速写中不可缺少的部分。这些家具的种类繁多，使用的材料也分为很多种。因此，在进行速写训练时，要从简单的家具开始。家具速写是速写训练中较为基础的训练内容，是在静物素描基础上对造型的高度概括与提高，是速写训练的基础。进行家具速写首先要了解对象的功能，重点塑造其造型，区分不同材质，以便更好地表现物体（见图4-5、图4-6）。

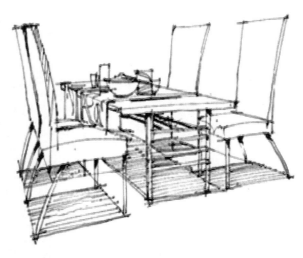

▲ 图4-5 家具陈设速写表现（一）

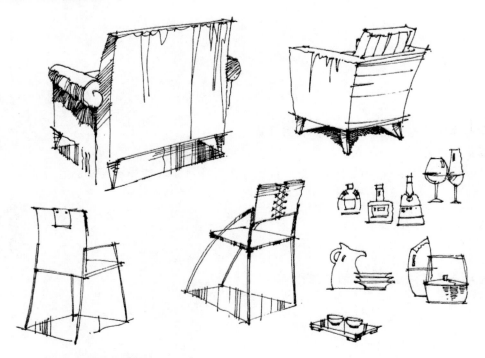

▲ **图 4-6** 家具陈设速写表现（二）

任务分析 课中

图 4-7 ～图 4-12 是一组家具的钢笔速写手绘稿，其用笔刚劲有力，用线流畅、自然，较好地表达了家具的特征、光感和质感。

知识点：

（1）家具的分类；

（2）家具表现的基本技法；

（3）家具的透视分析；

（4）家具范例。

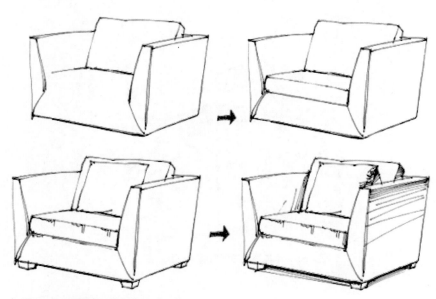

▲ **图 4-7** 家具陈设速写表现（三）

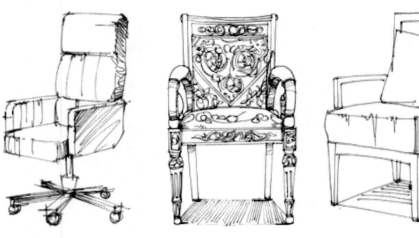

▲ 图 4-8　家具陈设速写表现（四）

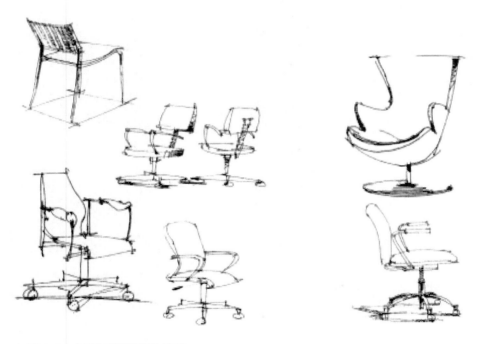

▲ 图 4-9　家具陈设速写表现（五）

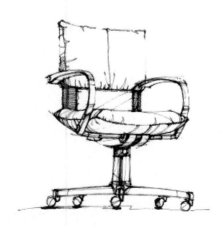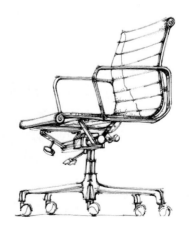

▲ 图 4-10　家具陈设速写表现（六）

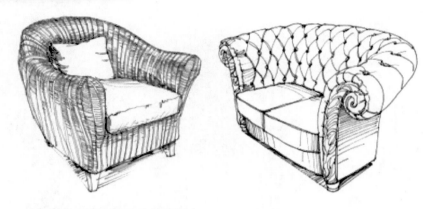

▲ 图4-11　家具陈设速写表现（七）

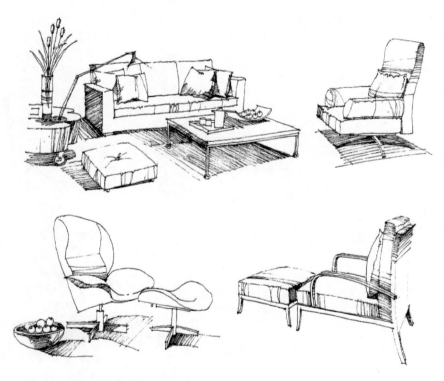

▲ 图4-12　家具陈设速写表现（八）

任务训练 课中

要求：

（1）抓住外形轮廓，把握透视关系，找准灭点。

（2）强调形体关系，检查画面灭点，避免透视出错。

（3）准确表现出不同风格、不同角度的家具单体。

（4）用线流畅、自然，能较好地将家具的特征、光感和质感表达出来。在运用线条时，强调轻重缓急、长短疏密变化，以产生鲜明生动的形式美。

任务总结 课中

在速写中能够利用线条简洁的特点，抛弃光、影的复杂影响，快速而明确地把对象或想象中的事物及时画出来。

　　家具陈设在室内空间中占有很大的比例和很重要的地位，对室内环境效果起着重要的影响。它不仅仅是为室内空间服务，有时也彰显不同的风格效果，具有重要的功能及装饰作用，同时也反映了设计者的品质和素养。

作业拓展 课下

　　1. 收集生活中的场景，尝试分析家具种类及特点。
　　2. 收集 5 种以上家具，并进行速写写生或临摹。
　　图 4-13 和图 4-14 是两个参考案例。

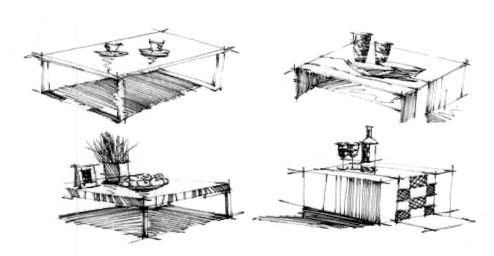

▲ 图 4-13　家具速写表现（一）

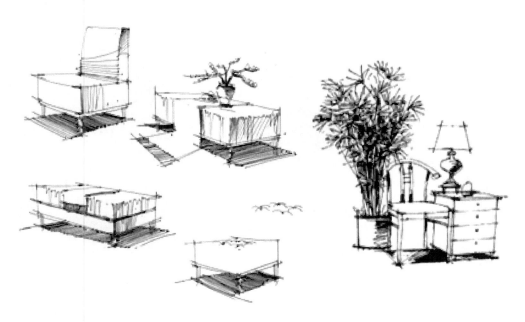

▲ 图 4-14　家具速写表现（二）

任务4.3　家具速写（二）

任务导入 课前

　　在室内陈设中，有很多不同功能的家具。例如，客厅的沙发，书房的书桌，卧室的双人床、单人床，儿童房的儿童床，客厅的茶几、电视柜，书房的书柜、书桌，餐厅的餐桌、餐椅，不同种类的装饰性家具等，它们都起到了为空间提供服务的作用，是室内陈设速写中不可缺少的部分。这些家具的种类繁多，使用的材料也分为很多种。因此，在进行速写训练时，要从简单的家具开始。家具速写是速写训练中较为基础的训练内容，是在静物素描基础上对造型的高度概括与提高，是速写训练的基础。进行家具速写，首先要了解对象的功能，重点塑造其造型，区分不同材质，以便更好地表现物体（见图4-15）。

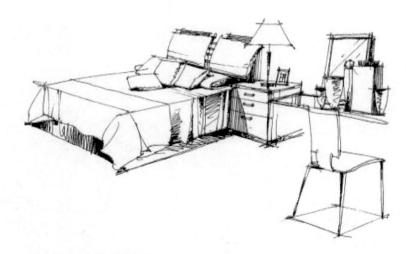

▲ 图4-15　家具速写表现（三）

任务分析 课中

　　图4-16是一组家具的钢笔速写手绘稿，其用笔刚劲有力，用线流畅、自然，较好地表达了家具的特征、光感和质感。

知识点：

（1）家具的分类；

（2）家具表现的基本技法；

（3）家具的透视分析；

（4）家具范例。

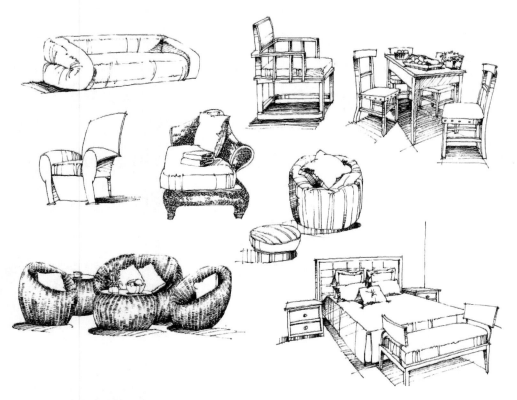

▲ **图4-16 家具速写表现（三）**

任务训练 课中

要求：

（1）抓住外形轮廓，把握透视关系，找准灭点。

（2）强调形体关系，检查画面灭点，避免透视出错。

（3）准确表现出不同风格、不同角度的家具单体。

（4）用线流畅、自然，能较好地将家具的特征、光感和质感表达出来，在运用线条时，强调轻重缓急、长短疏密变化，以产生鲜明生动的形式美。

任务总结 课中

在速写中能够利用线条简洁的特点，抛弃光、影的复杂影响，快速而明确地把对象或想象中的事物及时画出来。

家具陈设在室内空间中占有很大的比例和很重要的地位，对室内环境效果有着重要的影响。它不仅仅是为室内空间服务，有时也彰显不同的风格效果，具有重要的功能及装饰作用，同时也反映了设计者的品质和素养。

1. 收集生活中的场景，尝试分析家具种类及特点。

2. 收集 5 种以上家具，并进行速写写生或临摹。

图 4-17 ～图 4-23 是一些参考案例。

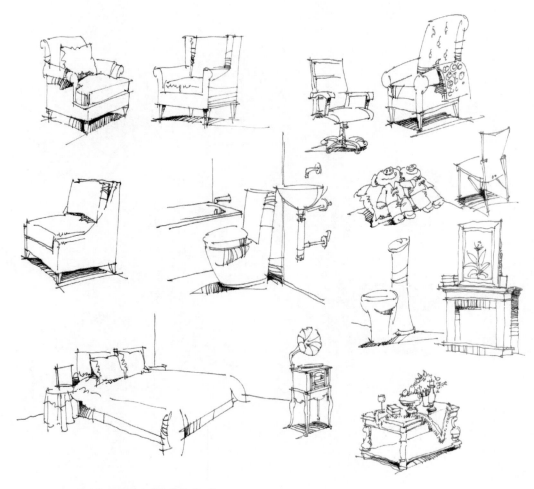

▲ 图 4-17　家具速写表现（四）

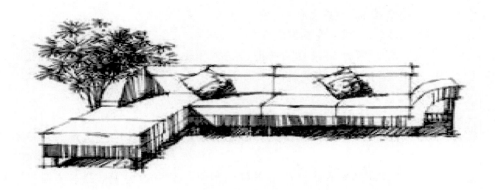

▲ 图 4-18　家具速写表现（五）

▲ 图4-19 家具速写表现（六）

▲ 图4-20 家具速写表现（七）

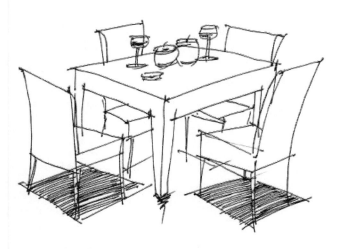

▲ 图4-21 家具速写表现（八）

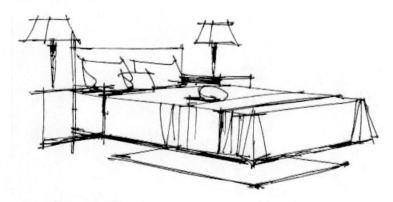

▲ 图 4-22　家具速写表现（九）

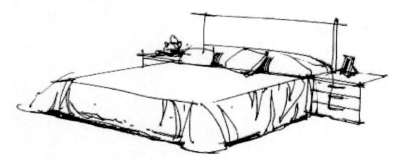

▲ 图 4-23　家具速写表现（十）

任务 4.4　装饰物速写

学习目标

（1）掌握室内装饰物的种类和特征；

（2）掌握装饰物速写的方法和技巧；

（3）通过室内装饰物速写的专项训练，提高学生对各种装饰物的表现能力。

课件

学习重点

装饰物速写的观察方法与构图。

学习难点

准确快速地表达室内陈设装饰物的造型特征。

视频

任务导入 课前

　　在室内陈设中，有很多不同的装饰性家具。例如，室内陈设的花瓶、装饰柜子、卧室的装饰柜、儿童房的装饰玩具、客厅的装饰性摆件、书房的摆件、不同种类的装饰性家具等，它们都起到了为室内空间提供服务的作用，是室内陈设速写中不可缺少的部分。这些装饰物的种类繁多，使用的材料也分为很多种。装饰物速写是速写训练中较为基础的训练内容，是在静物素描基础上对造型的高度概括与提高，是速写训练的基础。进行装饰物速写，首先要了解对象的功能，重点塑造其造型，区分不同材质，以便更好地表现物体（见图 4-24）。

▲ 图 4-24 装饰物速写表现（一）

图 4-25 是一组装饰物家具的钢笔速写手绘稿，其用笔刚劲有力，用线流畅、自然，较好地表达了家具的特征、光感和质感。

知识点：

（1）装饰物的分类；

（2）装饰物表现的基本技法；

（3）装饰物的透视分析；

（4）装饰物范例。

▲ 图 4-25 装饰物速写表现（二）

要求：

（1）抓住外形轮廓，把握透视关系，找准灭点。

（2）强调形体关系，检查画面灭点，避免透视出错。

（3）准确表现出不同风格、不同角度的装饰物单体。

（4）用线流畅、自然，能较好地将装饰物的特征、光感和质感表达出来。在运用线条时，强调轻重缓急、长短疏密变化，以产生鲜明生动的形式美。

 任务总结 课中

在速写中能够利用线条简洁的特点，抛弃光、影的复杂影响，快速而明确地把对象或想象中的事物及时画出来。

装饰物在室内空间中占有很大的比例和很重要的地位，对室内环境效果起着重要的影响。它不仅仅是为室内空间服务，有时也彰显不同的风格效果，具有重要的功能及装饰作用，同时也反映了设计者的品质和素养。

作业拓展 课下

1. 收集生活中的场景，尝试分析装饰物种类及特点。

2. 收集 5 种以上装饰物，并进行速写写生或临摹。

图 4-26 ～图 4-32 是一些参考案例。

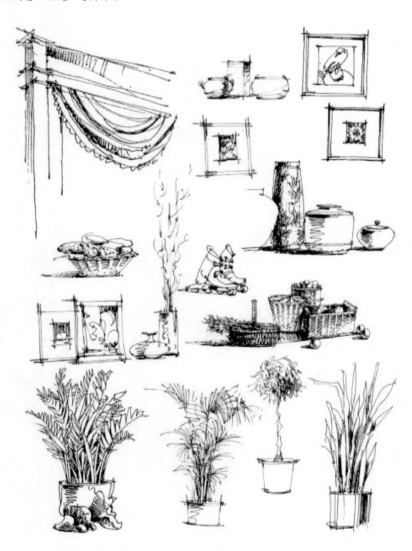

▲ **图 4-26　装饰物速写表现（三）**

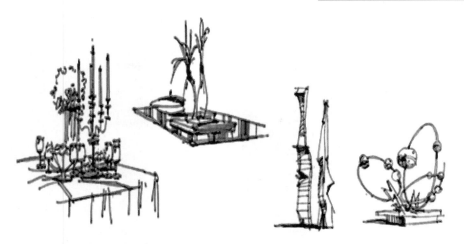

▲ 图4-27　装饰物速写表现（四）

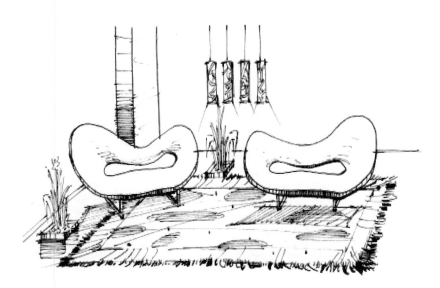

▲ 图4-28　装饰物速写表现（五）

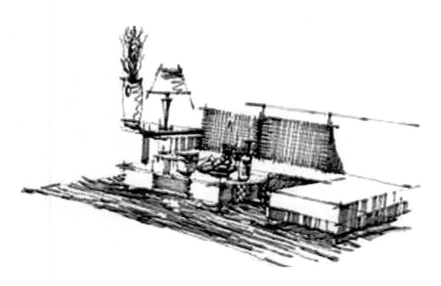

▲ 图4-29　装饰物速写表现（六）

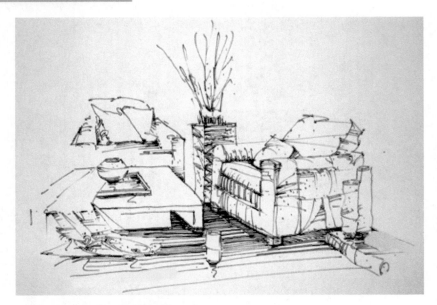

▲ 图 4-30 装饰物速写表现（七）

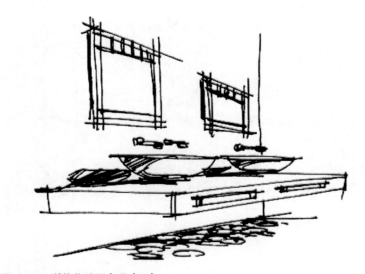

▲ 图 4-31 装饰物速写表现（八）

▲ 图 4-32 装饰物速写表现（九）

项目 5

室内空间速写

思维导图

任务 5.1　客厅表现（一）

课件

视频

学习目标

（1）了解室内客厅的整体陈设布置和主体家具的视角及构图；

（2）掌握室内客厅速写的方法和表现层次步骤；

（3）通过室内客厅速写的专项训练，提高学生对室内客厅的表现能力和对层次空间的处理能力。

学习重点

室内客厅速写的观察方法与透视关系。

学习难点

准确快速地表达室内空间的透视关系及室内客厅家具的造型特征。

任务导入 课前

在室内空间中，不同的设计风格有不同的效果表现。例如，中式风格客厅、现代风格客厅、欧式风格客厅、北欧风格客厅、新中式风格客厅等不同风格的客厅空间，它们通过不同样式的家具体现出来，这些家具的种类繁多，使用的材料也分为很多种。客厅空间速写可以有几种透视方式，如一点透视、两点透视等。客厅空间速写是速写训练中技能提升的内容，是在家具速写基础上对空间整体效果的表现，也是对家具形态的高度概括及表现，是速写训练的难点。

进行客厅表现，首先要了解室内客厅空间的透视关系及构图，重点塑造空间中的家具造型，然后区分不同材质，准确地将室内客厅空间表现出来。

任务分析 课中

图 5-1 和图 5-2 是一组客厅空间速写的手绘稿，其用笔刚劲有力，用线流畅、自然，较好地表达了客厅空间整体家具的特征、光感和质感及透视关系。

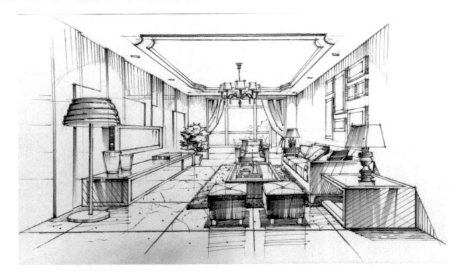

▲ 图 5-1　客厅空间速写（一）

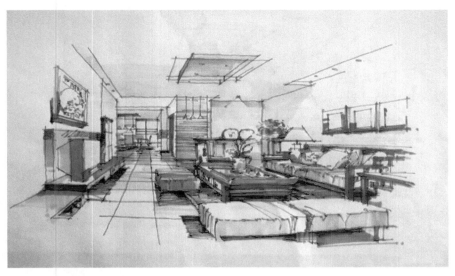

▲ 图5-2 客厅空间速写（二）

知识点：

（1）客厅的分类；

（2）客厅空间表现的基本技法；

（3）客厅空间的透视分析；

（4）客厅表现范例。

任务训练 课中

要求：

（1）抓住外形轮廓，把握透视关系，找准灭点。

（2）强调形体关系，检查画面灭点，避免透视出错。

（3）准确表现不同风格的客厅空间整体关系及室内家具的细节。

（4）用线流畅、自然，能较好地将家具的特征、光感和质感表达出来。在运用线条时，强调轻重缓急、长短疏密变化，以产生鲜明生动的形式美（见图5-3～图5-7）。

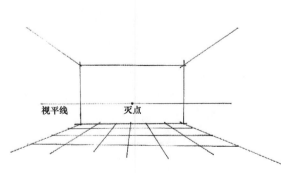

▲ 图5-3 客厅空间平行透视关系图（一）

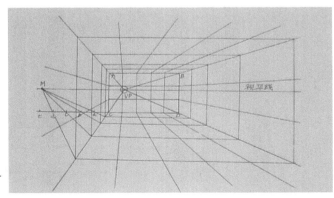

▲ 图5-4 客厅空间平行透视关系图（二）

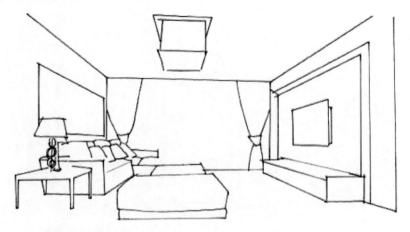

▲ 图 5-5　客厅表现（一）

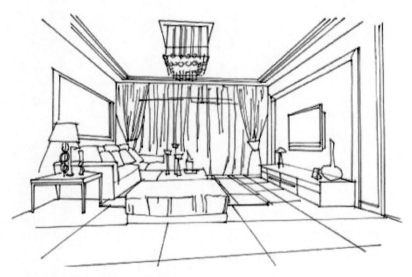

▲ 图 5-6　客厅表现（二）

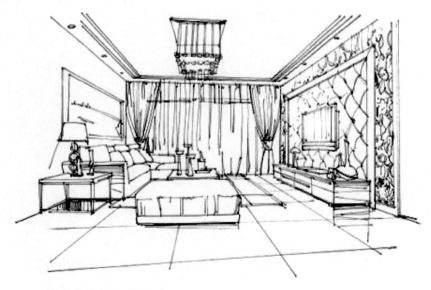

▲ 图 5-7　客厅表现（三）

任务总结 课中

在速写中能够利用线条简洁的特点，抛弃光、影的复杂影响，快速而明确地把对象或想象中的事物及时画出来。

客厅空间在室内空间中占有很大的比例和很重要的地位，对室内环境效果有着重要的影响。它不仅仅是为室内空间服务，有时也彰显不同的风格效果，具有重要的功能及装饰作用，同时也反映了设计者的品质和素养。

作业拓展 课下

1. 收集不同的客厅空间场景，尝试分析家具种类及特点。

2. 收集3种不同的客厅空间，并进行速写写生或临摹。

图5-8是一个参考案例。

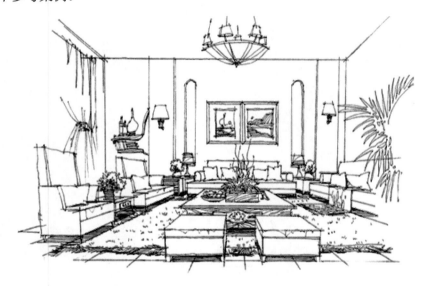

▲ **图5-8　客厅表现（四）**

任务5.2　客厅表现（二）

学习目标

（1）学会正确观察客厅陈设物品并选择相应的视角进行构图；

（2）掌握室内客厅速写的方法和技巧；

（3）通过室内客厅速写的专项训练，提高学生对室内客厅空间的表现能力和拓展创新能力。

课件

学习重点

室内客厅速写的观察方法与透视关系。

视频

学习难点

准确快速地表达室内空间的透视关系及室内客厅家具的造型特征。

任务导入 课前

在室内空间中，不同的设计风格有不同的效果表现。例如，中式风格客厅、现代风格客厅、欧式风格客厅、北欧风格客厅、新中式风格客厅等不同风格的客厅空间，通过不同样式的家具体现出来，这些家具的种类繁多，使用的材料也分为很多种。客厅空间速写可以有几种透视方式，如一点透视、两点透视等。客厅空间速写是速写训练中技能提升的内容，是在家具速写基础上对空间整体效果的表现，也是对家具形态的高度概括及表现，是速写训练的难点。

任务分析 课中

图 5-9 和图 5-10 是一组客厅空间速写的手绘稿，其用笔刚劲有力，用线流畅、自然，较好地表达了客厅空间整体家具的特征、光感和质感及透视关系。

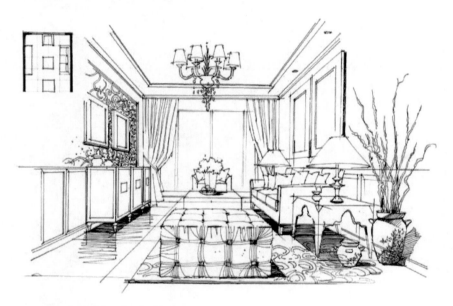

▲ 图 5-9　客厅空间速写（三）

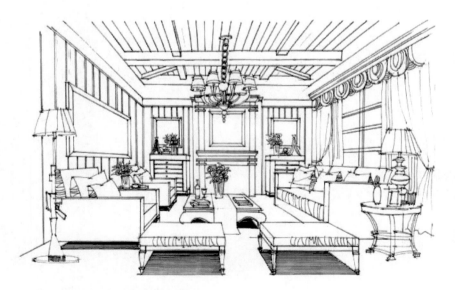

▲ 图 5-10　客厅空间速写（四）

知识点：

（1）客厅的分类；

（2）客厅空间表现的基本技法；

（3）客厅空间的透视分析；

（4）客厅表现范例。

任务训练 课中

要求：

（1）抓住外形轮廓，把握透视关系，找准灭点。

（2）强调形体关系，检查画面灭点，避免透视出错。

（3）准确表现不同风格的客厅空间整体关系及室内家具的细节。

（4）用线流畅、自然，能较好地将家具的特征、光感和质感表达出来。在运用线条时，强调轻重缓急、长短疏密变化，以产生鲜明生动的形式美（见图5-11）。

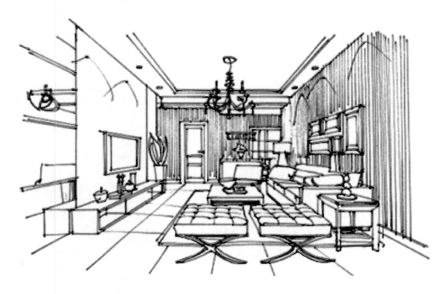

▲ 图5-11　客厅表现（五）

任务总结 课中

在速写中能够利用线条简洁的特点，抛弃光、影的复杂影响，快速而明确地把对象或想象中的事物及时画出来。

客厅空间在室内空间中占有很大的比例和很重要的地位，对室内环境效果有着重要的影响。它不仅仅是为室内空间服务，有时也彰显不同的风格效果，具有重要的功能及装饰作用，同时也反映了设计者的品质和素养。

作业拓展 课下

1.收集不同的客厅空间场景，尝试分析家具种类及特点。

2.收集3种不同的客厅空间，并进行速写写生或临摹。

图5-12和图5-13是两个参考案例。

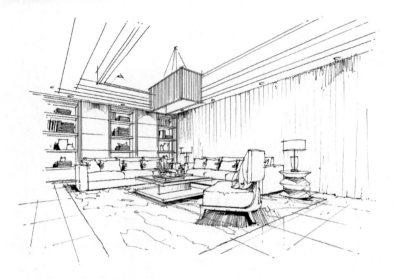

▲ 图5-12 客厅表现（六）

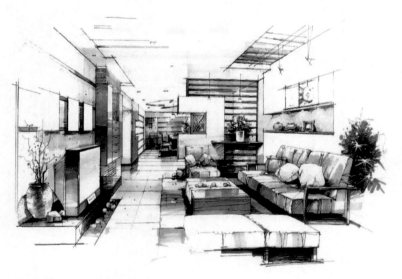

▲ 图5-13 客厅表现（七）

任务5.3 餐厅表现（一）

学习目标

（1）掌握餐厅空间陈设物层次及其正确的构图方法；
（2）掌握室内餐厅速写的方法和表现技巧；
（3）通过室内餐厅速写的专项训练，了解餐厅表现步骤及对主体造型的处理。

学习重点

室内餐厅速写的观察方法与透视关系。

学习难点

准确快速地表达室内空间的透视关系及室内餐厅家具的造型特征。

课件

视频

任务导入 课前

　　在室内空间中，不同的设计风格有不同的效果表现。例如，中式风格餐厅、现代风格餐厅、欧式风格餐厅、北欧风格餐厅、新中式风格餐厅等餐厅空间，通过不同样式的家具体现出来，这些家具的种类繁多，使用的材料也分为很多种。餐厅空间速写可以有几种透视方式，如一点透视、两点透视等。餐厅空间速写是速写训练中技能提升的内容，是在家具速写基础上对空间整体效果的表现，也是对家具形态的高度概括及表现，是速写训练的难点。

　　进行餐厅表现，首先要了解室内餐厅空间的透视关系及构图，重点塑造空间中的家具造型，然后区分不同材质，较好地将室内空间表现出来。

任务分析 课中

　　图 5-14 和图 5-15 是一组餐厅空间速写的手绘稿，其用笔刚劲有力，用线流畅、自然，较好地表达了餐厅空间整体家具的特征、光感和质感及透视关系。

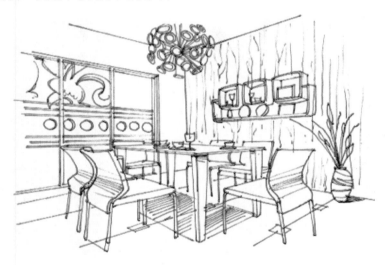

▲ 图 5-14　餐厅空间速写（一）

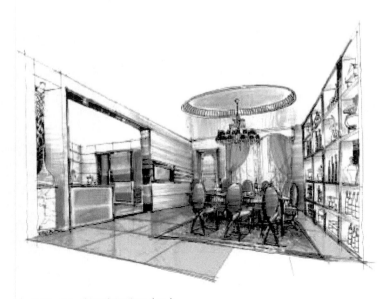

▲ 图 5-15　餐厅空间速写（二）

知识点：

（1）餐厅的分类；

（2）餐厅空间表现的基本技法；

（3）餐厅空间的透视分析；

（4）餐厅表现范例。

任务训练 课中

要求：

（1）抓住外形轮廓，把握透视关系，找准灭点。

（2）强调形体关系，检查画面灭点，避免透视出错。

（3）准确表现出不同风格的餐厅空间整体关系及室内家具的细节。

（4）用线流畅、自然，能较好地将家具的特征、光感和质感表达出来。在运用线条时，强调轻重缓急、长短疏密变化，以产生鲜明生动的形式美（见图5-16～图5-20）。

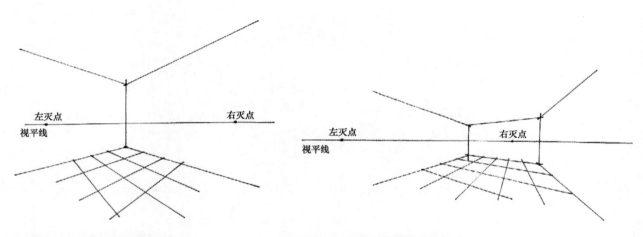

▲ 图5-16　餐厅的透视关系图（一）　　▲ 图5-17　餐厅的透视关系图（二）

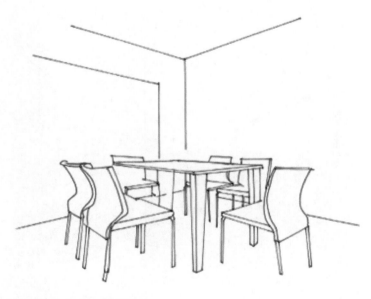

▲ 图5-18　餐厅表现（一）

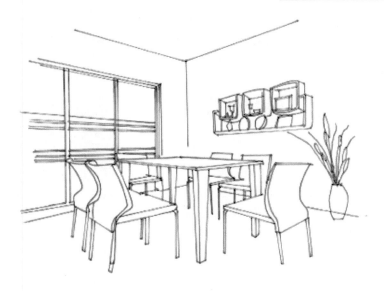

▲ 图 5-19　餐厅表现（二）

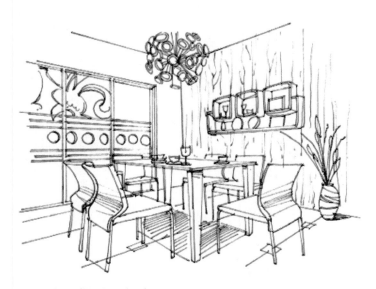

▲ 图 5-20　餐厅表现（三）

任务总结 课中

　　在速写中能够利用线条简洁的特点，抛弃光、影的复杂影响，快速而明确地把对象或想象中的事物及时画出来。

　　餐厅空间在室内空间中占有很大的比例和很重要的地位，对室内环境效果有着重要的影响。它不仅仅是为室内空间服务，有时也彰显不同的风格效果，具有重要的功能兼具装饰作用，同时也反映了设计者的品质和素养。

作业拓展 课下

　　1. 收集不同的餐厅空间场景，尝试分析家具种类及特点。

　　2. 收集 3 种不同的餐厅空间，并进行速写写生或临摹。

　　图 5-21 和图 5-22 是两个参考案例。

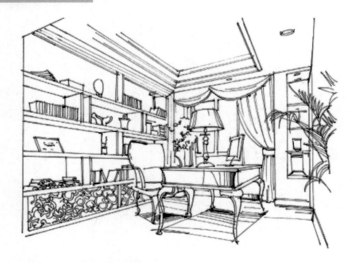

▲ 图5-21　餐厅表现（四）

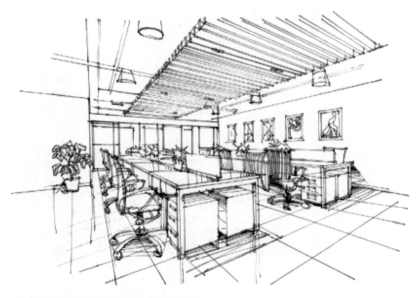

▲ 图5-22　餐厅表现（五）

任务5.4　餐厅表现（二）

学习目标

（1）学会观察繁杂的餐厅造型及其构图方法；

（2）掌握室内餐厅速写的方法和技巧；

（3）通过室内餐厅速写的专项训练，提高学生对餐厅造型的表现能力和拓展创新能力。

学习重点

室内餐厅速写的观察方法与透视关系。

学习难点

准确快速地表达室内空间的透视关系及室内餐厅家具的造型特征。

课件

视频

　　在室内空间中，不同的设计风格有不同的效果表现。例如，中式风格餐厅、现代风格餐厅、欧式风格餐厅、北欧风格餐厅、新中式风格餐厅等餐厅空间，通过不同样式的家具体现出来，这些家具的种类繁多，使用的材料也分为很多种。餐厅空间速写可以有几种透视方式，如一点透视、两点透视等。餐厅空间速写是速写训练中技能提升的内容，是在家具速写基础上对空间整体效果的表现，也是对家具形态的高度概括及表现，是速写训练的难点。

　　进行餐厅表现，首先要了解室内餐厅空间的透视关系及构图，重点塑造空间中的家具造型，然后区分不同材质，较好地将室内空间表现出来。

任务分析 课中

　　图 5-23 和图 5-24 是一组餐厅空间速写的手绘稿，其用笔刚劲有力，用线流畅、自然，较好地表达了餐厅空间整体家具的特征、光感和质感及透视关系。

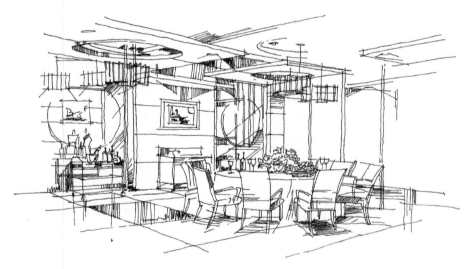

▲ 图 5-23　餐厅空间速写（三）

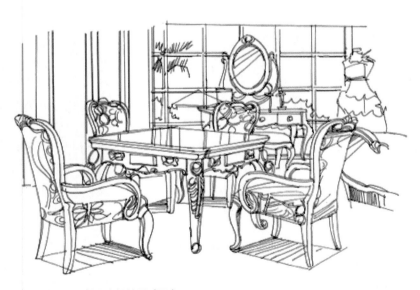

▲ 图 5-24　餐厅空间速写（四）

知识点：

（1）餐厅的分类；

（2）餐厅空间表现的基本技法；

（3）餐厅空间的透视分析；

（4）餐厅表现范例。

任务训练 课中

要求：

（1）抓住外形轮廓，把握透视关系，找准灭点。

（2）强调形体关系，检查画面灭点，避免透视出错。

（3）准确表现出不同风格的餐厅空间整体关系及室内家具的细节。

（4）用线流畅、自然，能较好地将家具的特征、光感和质感表达出来。在运用线条时，强调轻重缓急、长短疏密变化，以产生鲜明生动的形式美（见图5-25）。

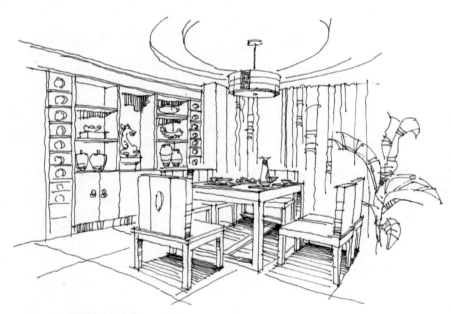

▲ 图5-25　餐厅表现（六）

任务总结 课中

在速写中能够利用线条简洁的特点，抛弃光、影的复杂影响，快速而明确地把对象或想象中的事物及时画出来。

餐厅空间在室内空间中占有很大的比例和很重要的地位，对室内环境效果有着重要的影响。它不仅仅是为室内空间服务，有时也彰显不同的风格效果，具有重要的功能兼具装饰作用，同时也反映了设计者的品质和素养。

作业拓展 课下

1. 收集不同的餐厅空间场景，尝试分析家具种类及特点。

2. 收集3种不同的餐厅空间，并进行速写写生或临摹。

图5-26是一个参考案例。

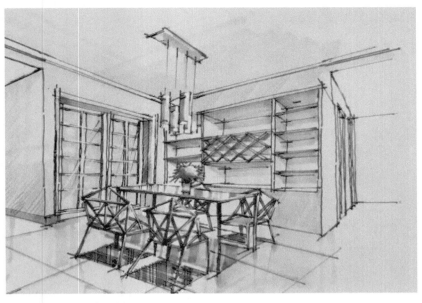

▲ 图5-26 餐厅表现（七）

任务 5.5 卧室表现（一）

学习目标

（1）学会对卧室进行观察，并能以正确的视角构图；

（2）掌握室内卧室速写的方法和技巧；

（3）通过室内卧室速写的专项训练，提高学生对卧室主体空间的表现能力。

学习重点

室内卧室速写的观察方法与透视关系。

学习难点

准确快速地表达室内卧室空间的透视关系及室内卧室家具的造型特征。

任务导入 课前

在室内空间中，不同的设计风格有不同的效果表现。例如，中式风格卧室、现代风格卧室、欧式风格卧室、北欧风格卧室、新中式风格卧室等卧室空间，通过不同样式的家具体现出来，这些家具的种类繁多，使用的材料也分为很多种。卧室空间速写可以有几种透视方式，如一点透视、两点透视等。卧室空间速写是速写训练中技能提升的内容，是在家具速写基础上对空间整体效果的表现，也是对家具形态的高度概括及表现，是速写训练的难点。

进行卧室表现，首先要了解室内卧室空间的透视关系及构图，重点塑造空间中的家具造型，然后区分不同材质，较好地将室内空间表现出来。

任务分析 课中

图5-27是一个卧室空间速写的手绘稿，其用笔刚劲有力，用线流畅、自然，较好地将餐厅空间整体

家具的特征、光感和质感及透视关系表达了出来。

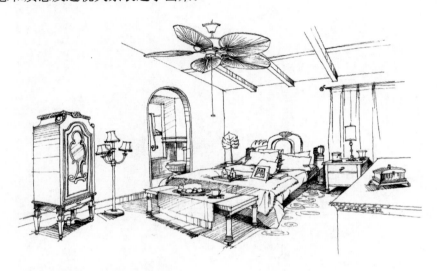

▲ 图 5-27　卧室空间速写（一）

知识点：

（1）卧室的分类；

（2）卧室空间表现的基本技法；

（3）卧室空间的透视分析；

（4）卧室表现范例。

任务训练 课中

要求：

（1）抓住外形轮廓，把握透视关系，找准灭点。

（2）强调形体关系，检查画面灭点，避免透视出错。

（3）准确表现出不同风格的卧室空间整体关系及室内家具的细节。

（4）用线流畅、自然，能较好地将家具的特征、光感和质感表达出来。在运用线条时，强调轻重缓急、长短疏密变化，以产生鲜明生动的形式美（见图 5-28～图 5-30）。

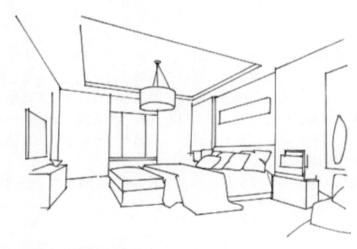

▲ 图 5-28　卧室表现（一）

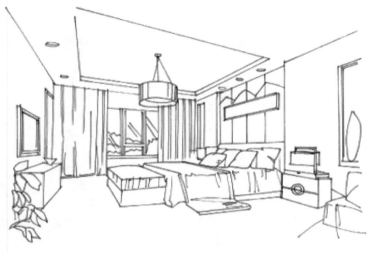

▲ 图 5-29　卧室表现（二）

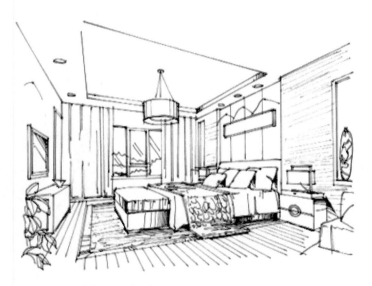

▲ 图 5-30　卧室表现（三）

任务总结 课中

　　在速写中能够利用线条简洁的特点，抛弃光、影的复杂影响，快速而明确地把对象或想象中的事物及时画出来。

　　卧室空间在室内空间中占有很大的比例和很重要的地位，对室内环境效果有着重要的影响。它不仅仅是为室内空间服务，有时也彰显不同的风格效果，具有重要的功能兼具装饰作用，同时也反映了设计者的品质和素养。

作业拓展 课下

　　1. 收集不同的卧室空间场景，尝试分析家具种类及特点。

　　2. 收集 3 种不同的卧室空间，并进行速写写生或临摹。

　　图 5-31 是一个参考案例。

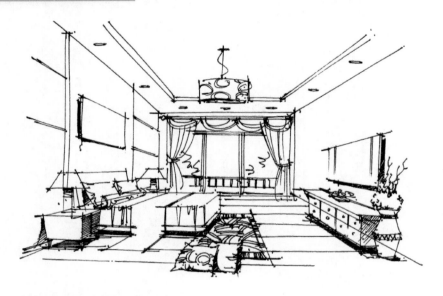

▲ 图5-31 卧室表现（四）

任务5.6 卧室表现（二）

（1）学会对卧室进行正确的观察与构图；
（2）掌握室内卧室速写的方法和技巧；
（3）通过室内卧室速写的专项训练，提高学生对卧室空间的处理能力和表现能力。

课件

学习重点
室内卧室速写的观察方法与透视关系。

学习难点
准确快速地表达室内空间的透视关系及室内卧室家具的造型特征。

视频

任务导入 课前

在室内空间中，不同的设计风格有不同的效果表现。例如，中式风格卧室、现代风格卧室、欧式风格卧室、北欧风格卧室、新中式风格卧室等卧室空间，通过不同样式的家具体现出来，这些家具的种类繁多，使用的材料也分为很多种。卧室空间速写可以有几种透视方式，如一点透视、两点透视卧等。卧室空间速写是速写训练中技能提升的内容，是在家具速写基础上对空间整体效果的表现，也是对家具形态的高度概括及表现，是速写训练的难点。

进行卧室表现，首先要了解室内卧室空间的透视关系及构图，重点塑造其空间中的家具造型，然后区分不同材质，较好地将室内空间表现出来。

任务分析 课中

图5-32是一个卧室空间速写的手绘稿，其用笔刚劲有力，用线流畅、自然，较好地表达了卧室空间整体家具的特征、光感和质感及透视关系。

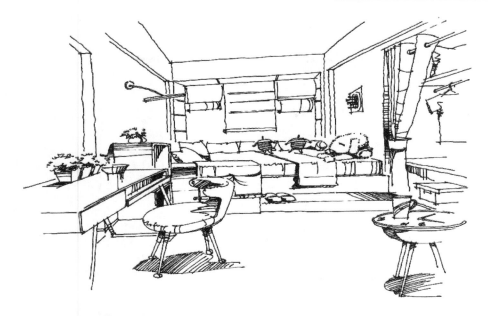

▲ 图 5-32　卧室空间速写（二）

知识点：

（1）卧室的分类；

（2）卧室空间表现的基本技法；

（3）卧室空间的透视分析；

（4）卧室表现范例。

任务训练 课中

要求：

（1）抓住外形轮廓，把握透视关系，找准灭点。

（2）强调形体关系，检查画面灭点，避免透视出错。

（3）准确表现出不同风格的卧室空间整体关系及室内家具的细节。

（4）用线流畅、自然，能较好地将家具的特征、光感和质感表达出来。在运用线条时，强调轻重缓急、长短疏密变化，以产生鲜明生动的形式美（见图 5-33～图 5-35）。

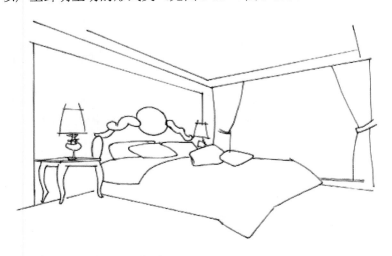

▲ 图 5-33　卧室表现（五）

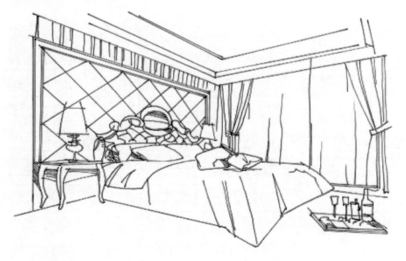

▲ 图 5-34　卧室表现（六）

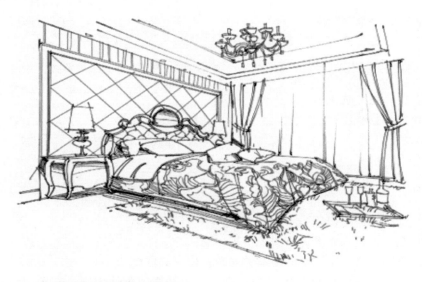

▲ 图 5-35　卧室表现（七）

任务总结 课中

　　在速写中能够利用线条简洁的特点，抛弃光、影的复杂影响，快速而明确地把对象或想象中的事物及时画出来。

　　卧室空间在室内空间中占有很大的比例和很重要的地位，对室内环境效果有着重要的影响。它不仅仅是为室内空间服务，有时也彰显不同的风格效果，具有重要的功能兼具装饰作用，同时也反映了设计者的品质和素养。

作业拓展 课下

　　1. 收集不同的卧室空间场景，尝试分析家具种类及特点。

　　2. 收集 3 种不同的卧室空间，并进行速写写生或临摹。

　　图 5-36 和图 5-37 是两个参考案例。

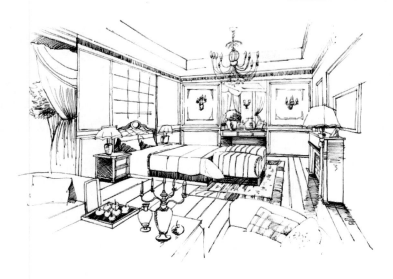

▲ 图 5-36　卧室表现（八）

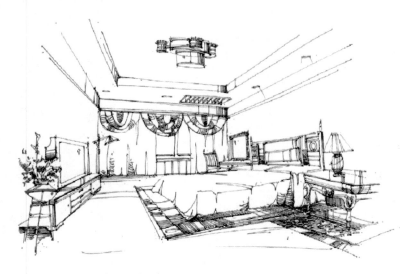

▲ 图 5-37　卧室表现（九）

任务 5.7　书 房 表 现

学习目标

（1）学会观察与构图；

（2）掌握室内书房速写的方法与步骤；

（3）通过室内书房速写的专项训练，提高学生的造型能力和创新表现能力。

学习重点

室内书房速写的观察方法与透视关系。

学习难点

准确快速地表达室内空间的透视关系及室内书房家具的造型特征。

课件

视频

任务导入 课前

在室内空间中，不同的设计风格会有不同的效果表现。例如，中式风格书房、现代风格书房、欧式风格书房、北欧风格书房、新中式风格书房等书房空间，通过不同样式的家具体现出来，这些家具的种类繁多，使用的材料也分为很多种。书房空间速写可以有几种透视方式，如一点透视、两点透视等。书房空间速写是速写训练中技能提升的内容，是在家具速写基础上对空间整体效果的表现，也是对家具形态的高度概括及表现，是速写训练的难点。

进行书房空间速写，首先要了解室内书房空间的透视关系及构图，重点塑造其空间中的家具造型，然后区分不同材质，较好地将室内空间表现出来。

任务分析 课中

图 5-38 是一个书房空间速写的手绘稿，其用笔刚劲有力，用线流畅、自然，较好地表达了书房空间整体家具的特征、光感和质感及透视关系。

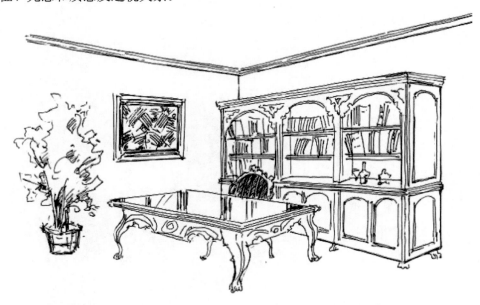

▲ 图 5-38　书房空间速写

知识点：

（1）书房的分类；

（2）书房空间表现的基本技法；

（3）书房空间的透视分析；

（4）书房表现范例。

任务训练 课中

要求：

（1）抓住外形轮廓，把握透视关系，找准灭点。

（2）强调形体关系，检查画面灭点，避免透视出错。

（3）准确表现出不同风格的书房空间整体关系及室内家具的细节。

（4）用线流畅、自然，能较好地将家具的特征、光感和质感表达出来。在运用线条时，强调轻重缓急、长短疏密变化，以产生鲜明生动的形式美（见图 5-39）。

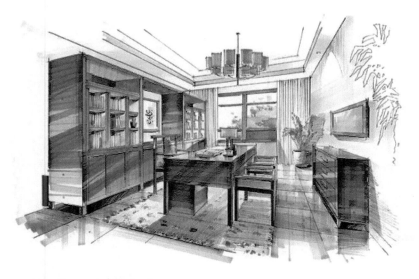

▲ 图5-39 书房表现（一）

任务总结 课中

在速写中能够利用线条简洁的特点，抛弃光、影的复杂影响，快速而明确地把对象或想象中的事物及时画出来。

书房空间在室内空间中占有很大的比例和很重要的地位，对室内环境效果有着重要的影响。它不仅仅是为室内空间服务，有时也彰显不同的风格效果，具有重要的功能兼具装饰作用，同时也反映了设计者的品质和素养。

作业拓展 课下

1. 收集不同的书房空间场景，尝试分析家具种类及特点。

2. 收集3种不同的书房空间，并进行速写写生或临摹。

图5-40和图5-41是两个参考案例。

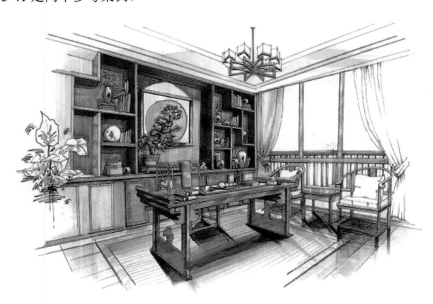

▲ 图5-40 书房表现（二）

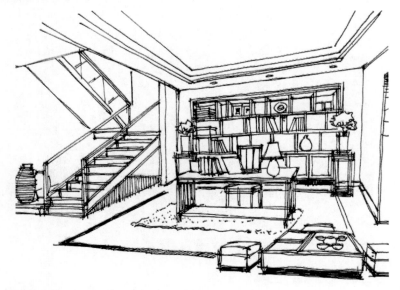

▲ 图5-41 书房表现（三）

任务5.8 卫生间表现

学习目标

（1）了解卫生间速写的特点；
（2）掌握卫生间速写的方法和技巧；
（3）通过卫生间空间速写的专项训练，能够对不同卫生间的造型进行表达。

课件

学习重点

卫生间空间速写的观察方法与透视关系。

学习难点

准确快速地表达室内空间的透视关系及卫生间空间的造型特征。

视频

任务导入 课前

在室内空间中，不同的设计风格有不同的效果表现。例如，中式风格卫生间、现代风格卫生间、欧式风格卫生间、北欧风格卫生间、新中式风格卫生间等卫生间空间，通过不同样式的家具体现出来，这些家具的种类繁多，使用的材料也分为很多种。卫生间空间速写可以有几种透视方式，如一点透视、两点透视等。卫生间空间速写是速写训练中技能提升的内容，是在家具速写基础上对空间整体效果的表现，也是对家具形态的高度概括及表现，是速写训练的难点。

进行卫生间空间速写，首先要了解室内卫生间空间的透视关系及构图，重点塑造其空间中的家具造型，然后区分不同材质，较好地将室内空间表现出来。

任务分析 课中

图5-42是一个卫生间空间速写的手绘稿，其用笔刚劲有力，用线流畅、自然，较好地表达了卫生间

空间整体家具的特征、光感和质感及透视关系。

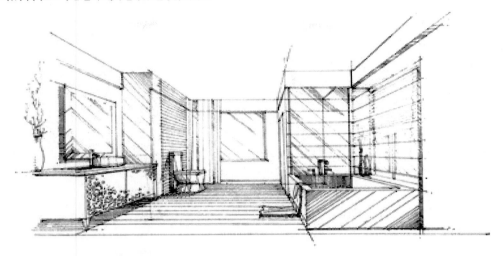

▲ 图 5-42　卫生间空间速写

知识点：

（1）卫生间的分类；

（2）卫生间空间表现的基本技法；

（3）卫生间空间的透视分析；

（4）卫生间表现范例。

任务训练 课中

要求：

（1）抓住外形轮廓，把握透视关系，找准灭点。

（2）强调形体关系，检查画面灭点，避免透视出错。

（3）准确表现出不同风格的卫生间空间整体关系及室内家具的细节。

（4）用线流畅、自然，能较好地将家具的特征、光感和质感表达出来。在运用线条时，强调轻重缓急、长短疏密变化，以产生鲜明生动的形式美（见图5-43）。

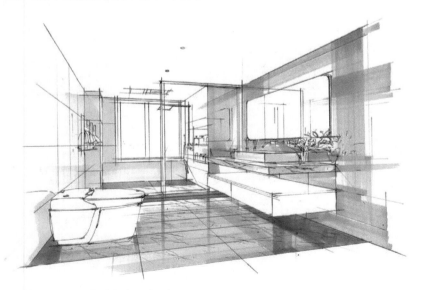

▲ 图 5-43　卫生间表现（一）

任务总结 课中

在速写中能够利用线条简洁的特点，抛弃光、影的复杂影响，快速而明确地把对象或想象中的事物及时画出来。

卫生间空间在室内空间中占有很大的比例和很重要的地位，对室内环境效果有着重要的影响。它不仅仅是为室内空间服务，有时也彰显不同的风格效果，具有重要的功能及装饰作用，同时也反映了设计者的品质和素养。

作业拓展 课下

1. 收集不同的卫生间空间场景，尝试分析家具种类及特点。

2. 收集 3 种不同的卫生间空间，并进行速写写生或临摹。

图 5-44 和图 5-45 是两个参考案例。

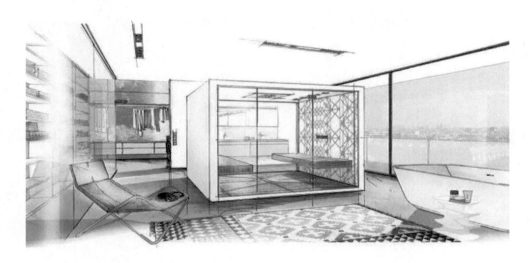

▲ 图 5-44 卫生间表现（二）

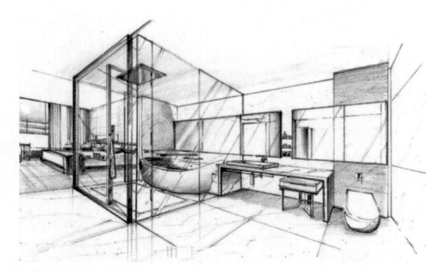

▲ 图 5-45 卫生间表现（三）

项目 6

风景速写

思维导图

任务 6.1　树、石速写

课件

视频 1

视频 2

任务导入　课前

　　树是风景写生的主要对象之一（见图 6-1）。树的种类繁多，外观特征多样，其基本结构分为树叶、树枝、树干和树根。树的类型主要分为针叶和阔叶两种。针叶类树木包括松树、柏树和杉树等，树形多呈伞形和圆锥形；阔叶类树木包括榕树、樟树和桃树等，树形多呈圆形和卵形。画树要见枝见叶、有虚有实、有收有放，要表现出树的层次。在表现层次时可以采用前景"压"后景、后景"托"前景的方法。不同的树具有不同的特征，绘制时要多观察，抓住其特点。

 图 6-1　树的实景照片

　　石头也是风景速写中的重要景物（见图 6-2）。既有长时间被水冲刷表面光滑的卵石，也有棱角分明的石块等，不过它们都具有坚硬的特点，练习时应体现画面的感觉，即"石分三面"，同时用笔要快速、刚硬。

124

▲ 图6-2 石的实景照片

任务分析 课中

知识点：

（1）树的速写方法；

（2）石的速写方法。

任务训练 课中

运用所学知识进行树和石的速写练习。图6-3 ～图6-10 为一些参考案例。

▲ 图6-3 树的速写（一）

▲ 图6-4　树的速写（二）

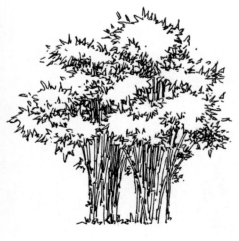

▲ 图6-5　树的速写（三）

▲ 图6-6　树的速写（四）

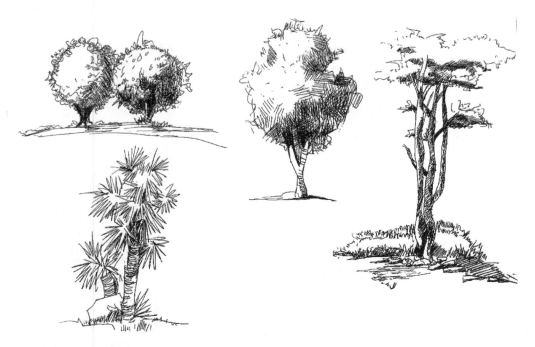

▲ 图6-7　树的速写（五）

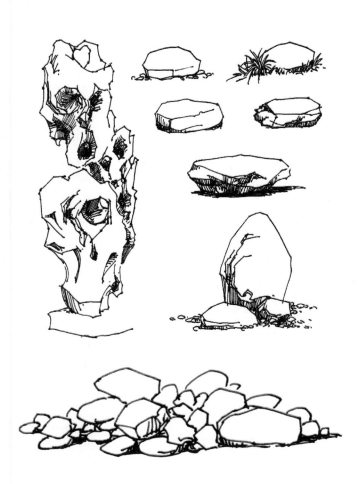

▲ 图6-8　石的速写

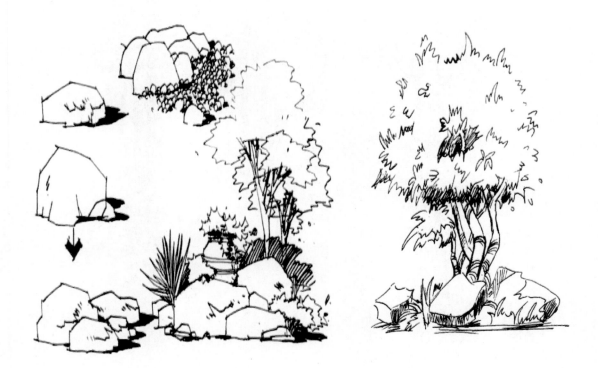

▲ 图6-9　树、石的速写（一）

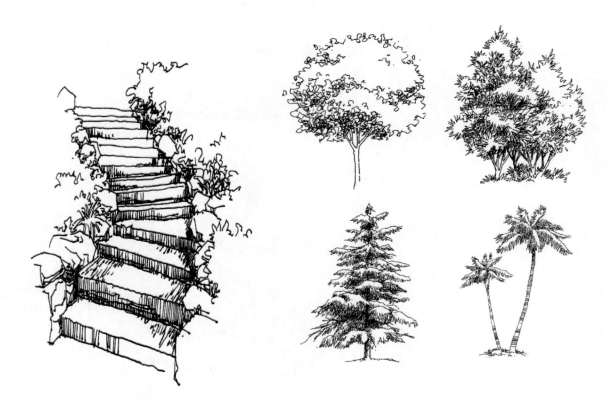

▲ 图6-10　树、石的速写（二）

任务总结 课中

通过课堂学习，了解树和石的造型特点，掌握树和石的速写方法。

作业拓展 课下

1.观察树和石的形态，完成树和石的速写。

2.预习山、水的速写（见图6-11、图6-12）。

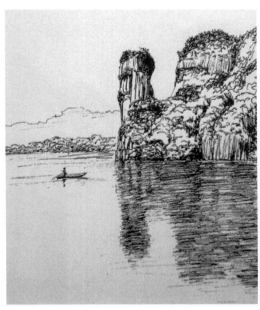

▲ 图6-11 山、水的速写（一）

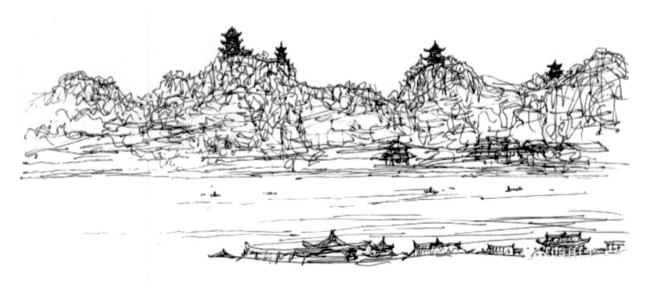

▲ 图6-12 山、水的速写（二）

任务6.2 山、水速写

课件

视频1

任务导入 课前

山、水既可以作为一个绘画的主体，又可以作为点景。在以山、水为主的风景中，山、水就是主要表现对象。山、水作为大自然中的主体，是厚重的、坚实的。

观察山和水的形态（见图6-13），总结特点，为学习山、水的速写做准备。

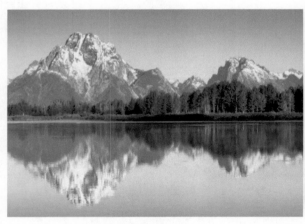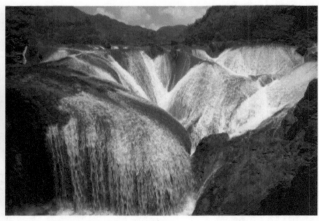

▲ 图6-13 山、水的实景照片

任务分析 课中

知识点：

（1）山的速写方法；

（2）水的速写方法。

任务训练 课中

运用所学知识进行山和水的速写。

1. 山的速写方法

在描绘山石时，要把山石的厚重感表现出来。山石的厚重感主要通过山石的体积来表现。在速写中，有"石分三面"之说，说的就是山石的体积问题。也就是说，在表现山石时，要把山石的立面、平面和侧面表现出来。对于素描来讲，这3个面就是黑、白、灰的关系，是立体的关系。对于以线条为主的速写，就要靠线条的处理来表现体积（见图6-14和图6-15）。

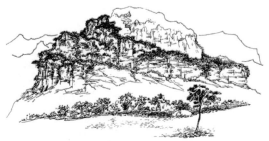

▲ 图6-14 山的速写（一）

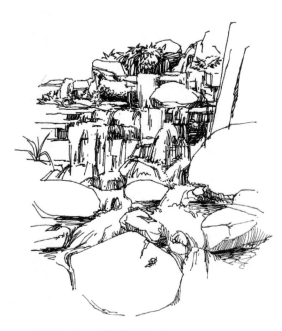

▲ 图6-15 山的速写（二）

2. 水的速写方法

水是风景线描中经常表现的内容。水有静态和动态之分，也有清澈和浑浊之别。静态的水常有倒影，且倒影的形状与实景相似，有若隐若现的感觉，轮廓比实景模糊，其明暗对比也较弱。倒影可以用统一方向的横向线或竖向线排列表达。动态的水常用折荡线表现波浪和水波荡漾之感。此外，在表现水面时还要注意表现出水面的虚实关系（见图6-16～图6-19）。

▲ 图 6-16　水的速写（一）

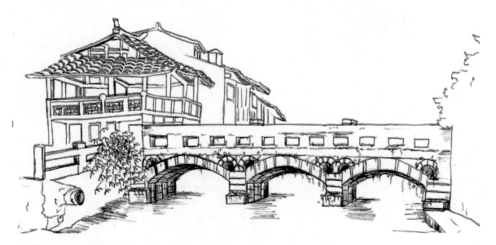

▲ 图 6-17　水的速写（二）

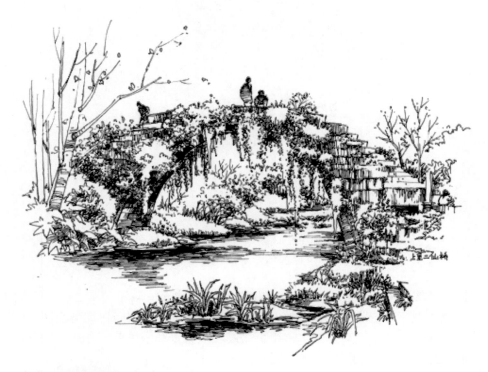

▲ 图 6-18　水的速写（三）

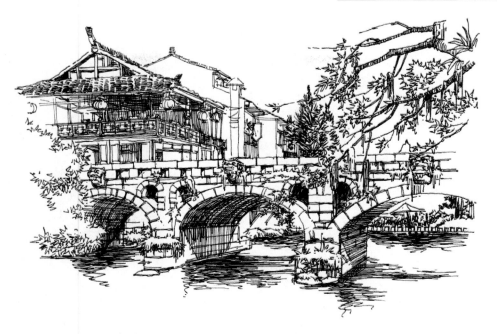

▲ 图 6-19　水的速写（四）

任务总结 课中

通过学习，了解山和水的造型特点，掌握山和水的速写方法。

作业拓展 课下

1. 观察山和水的形态，完成山和水的速写。图 6-20 ～图 6-22 是一些参考案例。
2. 预习自然风景速写。

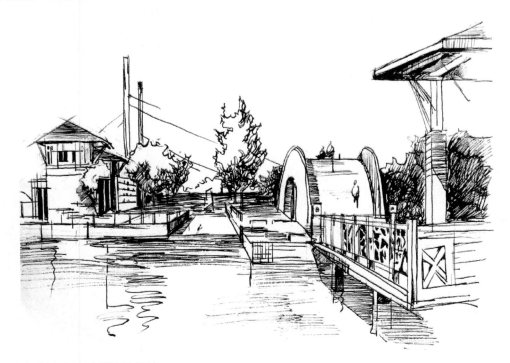

▲ 图 6-20　水的速写（五）

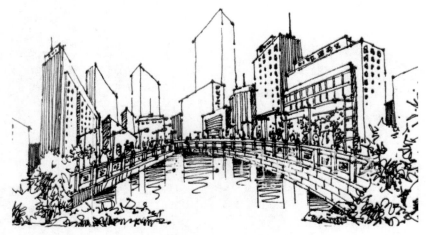

▲ 图6-21 水的速写（六）

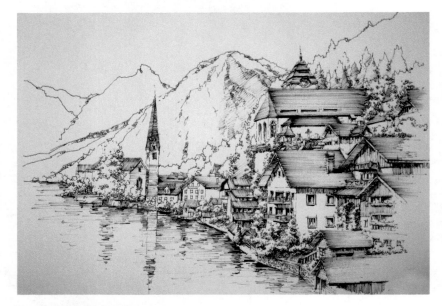

▲ 图6-22 山和水的速写

任务 6.3 自然风景速写

学习目标

（1）了解不同风景的特征及其构图方法；

（2）掌握风景速写的方法和技巧；

（3）通过练习，能够对各种风景题材进行速写表现。

学习重点

风景速写的方法。

学习难点

能够运用相关知识和原理进行风景速写。

课件

视频

　　在风景构图中，通常把景物分为近景、中景和远景3个空间层次。中景是构图的核心，应重点刻画，深入细致地描绘。近景和远景是陪衬，可运用简洁、概括的手法表达。常见的构图形式有："S"形、"十"字形、"边角"形等。

　　复习取景构图（见图6-23～图6-26）的知识，为自然风景速写做准备。

▲ 图6-23　取景构图（一）

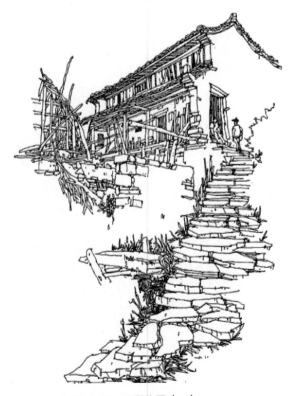

▲ 图6-24　取景构图（二）

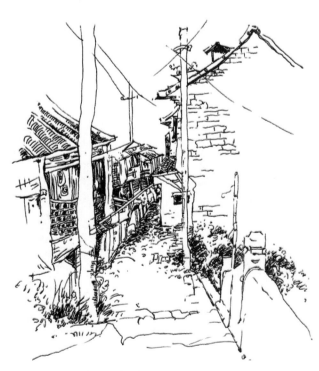

▲ 图6-25　取景构图（三）

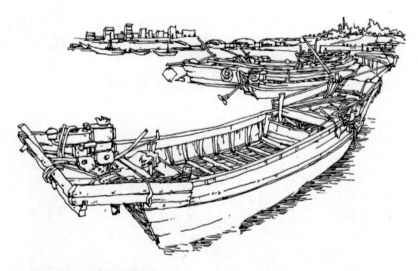

▲ 图6-26　取景构图（四）

任务分析 课中

知识点：

（1）风景速写的要求；

（2）风景速写的方法和步骤。

任务训练 课中

　　运用所学知识和原理进行风景速写。图6-27～图6-29是一些参考案例。

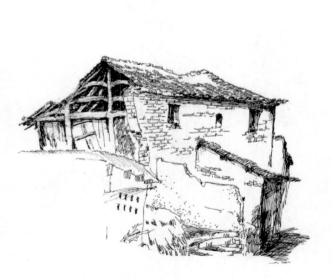

▲ 图6-27　自然风景速写（一）

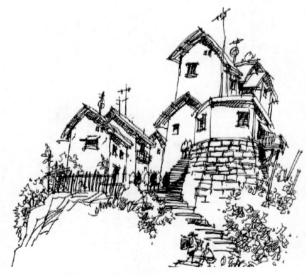

▲ 图6-28　自然风景速写（二）

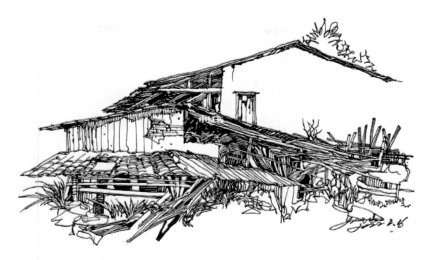

▲ 图 6-29　自然风景速写（三）

任务总结 课中

　　在进行自然风景速写之前，想好需要注意的事项，按照步骤进行速写。

作业拓展 课下

1. 选取任意自然风景进行风景速写。图 6-30 ～图 6-33 是一些参考案例。
2. 预习"建筑景观速写"的相关内容。

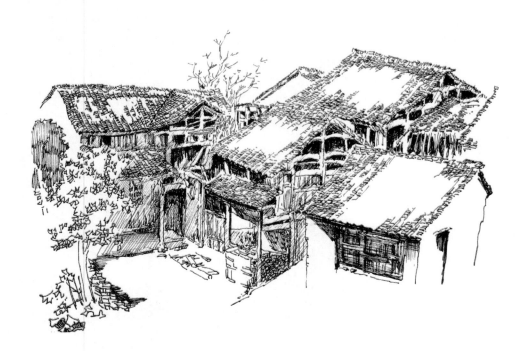

▲ 图 6-30　自然风景速写（四）

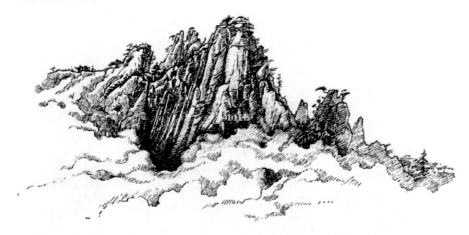

▲ 图6-31　自然风景速写（五）

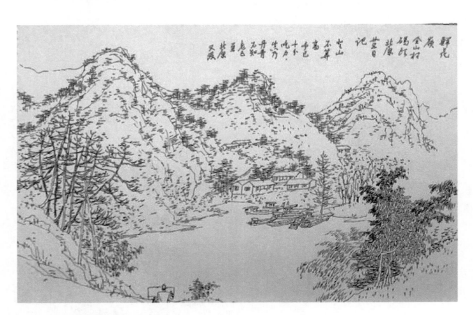

▲ 图6-32　自然风景速写（六）

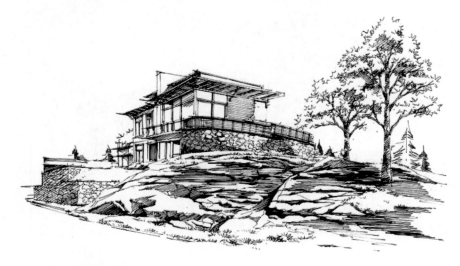

▲ 图6-33　自然风景速写（七）

任务 6.4 建筑景观速写

学习目标

（1）了解不同建筑景观的特点；
（2）掌握建筑景观速写的方法和技巧；
（3）通过练习，能够对不同的建筑景观题材进行速写表现。

学习重点

建筑景观速写的方法。

学习难点

能够运用相关知识和原理进行建筑景观速写。

任务导入 课前

观察生活中的建筑景观，为建筑景观速写做准备（见图6-34）。

▲ 图6-34 建筑景观照片

任务分析 课中

知识点：

（1）不同形式建筑的表现特点；
（2）建筑景观速写的注意事项。

任务训练 课中

运用所学知识和原理进行建筑景观的速写。图6-35～图6-38是一些参考案例。

▲ 图6-35 建筑景观速写（一）

▲ 图6-36 建筑景观速写（二）

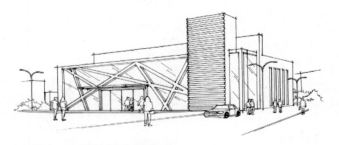

▲ 图6-37　建筑景观速写（三）

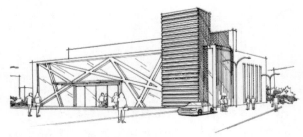

▲ 图6-38　建筑景观速写（四）

任务总结　课中

　　在进行建筑景观速写之前，要充分了解建筑的特点，这样才能有的放矢。

作业拓展　课下

　　选取任意建筑景观进行速写。图6-39～图6-44是一些参考案例。

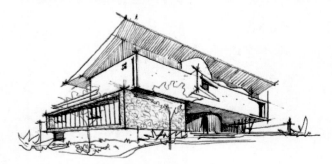

▲ 图6-39　建筑景观速写（五）

▲ 图6-40　建筑景观速写（六）

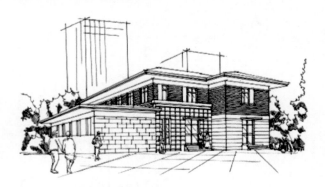

▲ 图6-41　建筑景观速写（七）

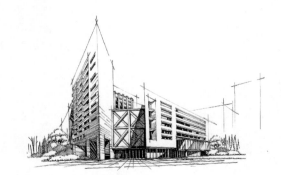

▲ 图6-42　建筑景观速写（八）

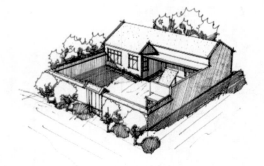

▲ 图6-43　建筑景观速写（九）

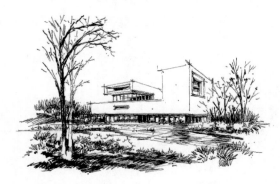

▲ 图6-44　建筑景观速写（十）

项目 7

作品欣赏

任务 7.1　简单静物速写

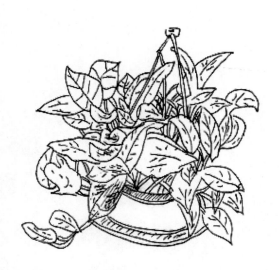

▲ 图 7-1　绿萝（荣琦瑞）

点评： 此作品为室内植物写生，作者通过细微的观察描绘出植物自然生长的状态和特征，线条疏密穿插，组织灵活，前后、明暗、虚实和透视关系处理得很好，画面的空间层次感较强。

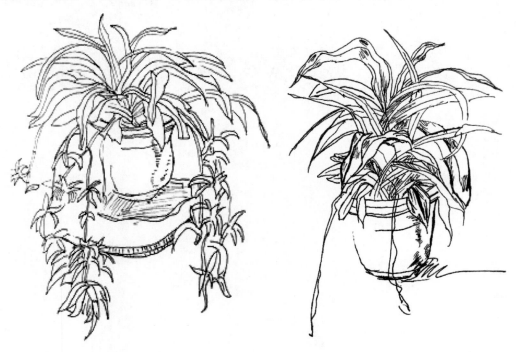

▲ 图 7-2　吊兰（荣琦瑞）

点评： 此作品为盆景吊兰速写。作者从身边的事物画起，用细致的线条表现出植物的优雅姿态及生机盎然的形象与结构，洒脱而生动，具有极强的生命力和感染力。

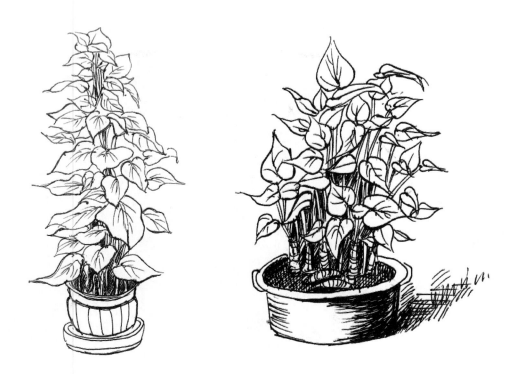

▲ 图7-3　滴水观音（焦嘉林）

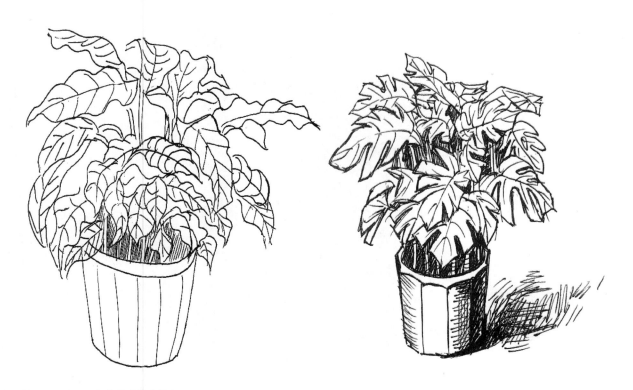

▲ 图7-4　竹芋、龟背竹（焦嘉林）

点评：图7-3和图7-4两幅作品观察细致，抓住了植物的不同特征，用线细腻，把植物造型特点较好地表达出来，虚实处理、大小前后的透视关系等处理得当，整体画面饱满，具有一定的表现力。

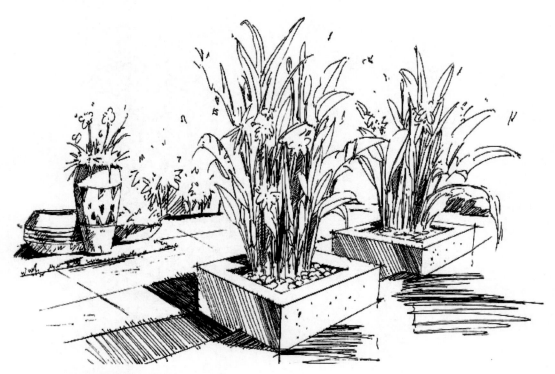

▲ 图7-5　园区绿植盆景（费诗琪）

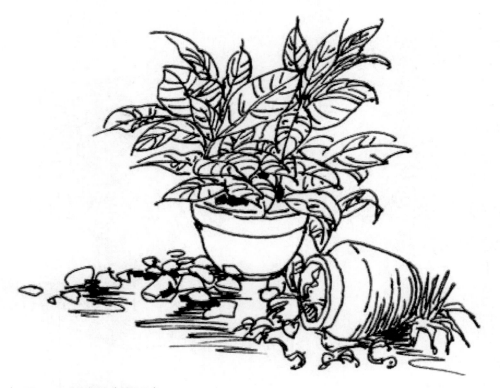

▲ 图7-6　盆景绿植（付盈盈）

　　点评：图7-5和图7-6为不同的盆景植物，作品在表现上抓住了植物特征，并且把植物的疏密、遮挡和立体的造型关系表达出来，画面层次和立体感强，表达娴熟。

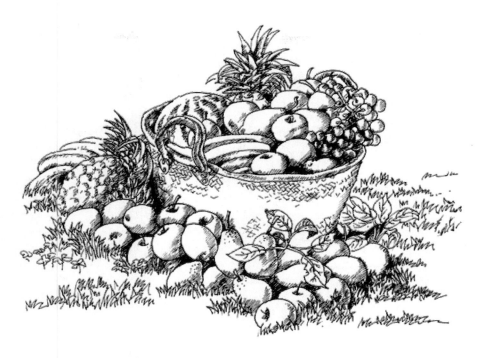

▲ 图7-7 水果静物组合（付盈盈）

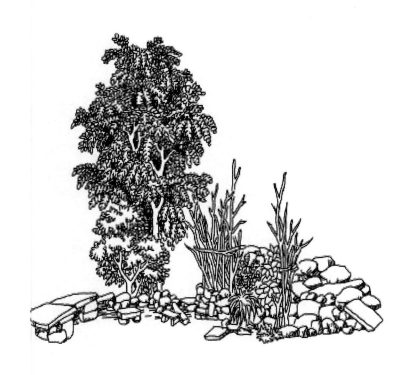

▲ 图7-8 静物组合（付盈盈）

　　点评：这两幅静物写生作品（图7-7和图7-8）表达细微，通过流畅自然、疏密有致的线条，较好地将两组静物的质感充分表达出来。

145

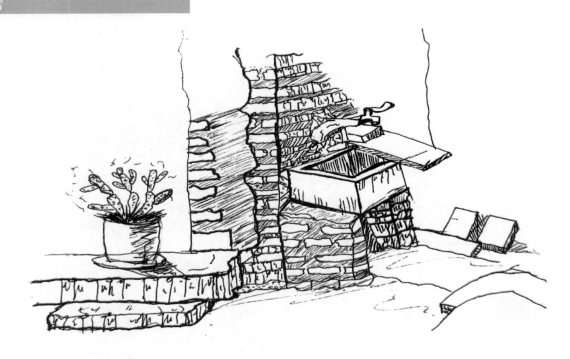

▲ 图7-9　室外一角（费诗琪）

点评： 作者选取室外一角对其进行细致的特写，用线细腻，并将砖石质感充分地表达出来。

▲ 图7-10　室内一角（尹婷）

点评： 此作品表现出了丰富的生活气息，且具有一定的表现力。

▲ 图 7-11　室内静物（费诗琪）

▲ 图 7-12　室内静物一角（段海明）

147

任务 7.2　室内陈设速写

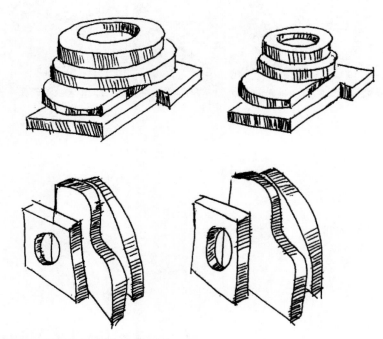

▲ 图 7-13　形体造型表现（魏镇宇）

点评：此作品造型表达准确、形象生动，明暗处理恰到好处。

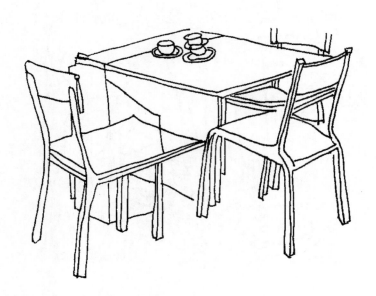

▲ 图 7-14　桌、椅造型表现（苑美丽）

点评：此作品造型准确，把握住了整体透视与局部的比例关系，线条明确、大胆简洁。

▲ 图7-15 坐椅表现（焦嘉林）

点评： 此作品为单人沙发和吧台小椅，画面表现细致，透视准确，质感清晰。

▲ 图7-16 沙发、茶几表现（一）（李晨）

点评： 此作品线条表现大气，造型准确，表达清晰，比例协调，整体效果比较好。

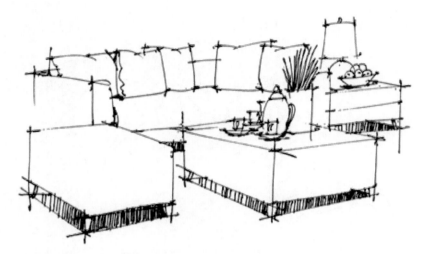

▲ 图 7-17　沙发、茶几表现（二）（李晨）

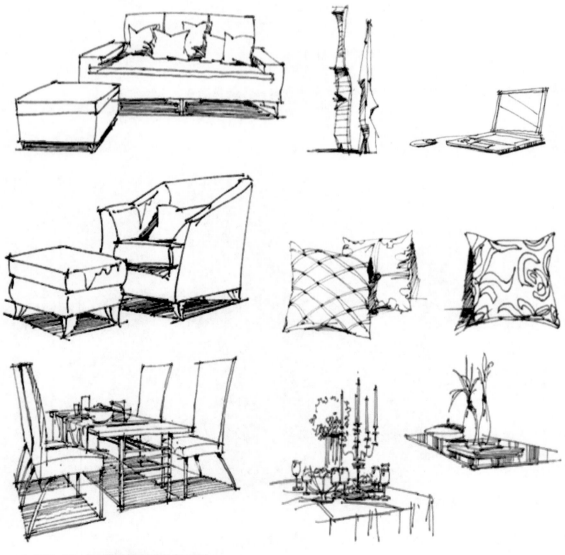

▲ 图 7-18　室内陈设速写表现（李晨）

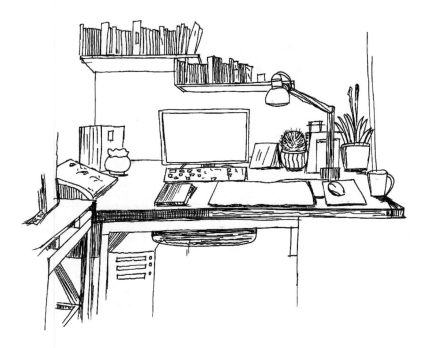

▲ **图7-19　写字台一角速写表现（朱婉赫）**

任务 7.3　室内空间速写

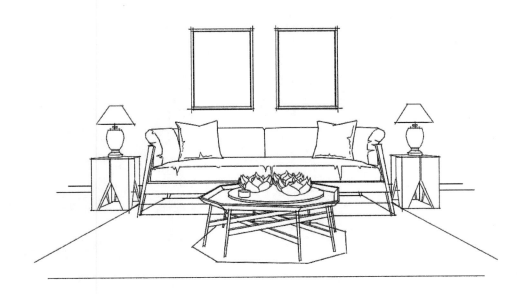

▲ **图7-20　室内空间速写（一）（李晨）**

点评：此作品采用一点透视构图，画面比例适当，焦点突出，透视准确。

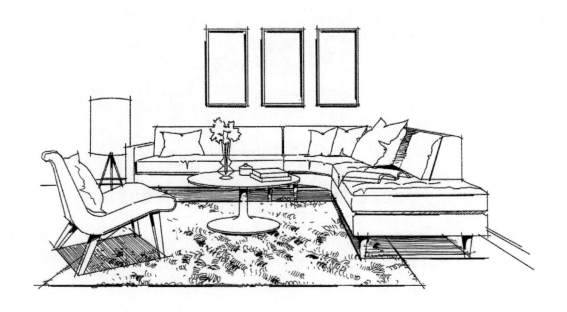

▲ 图 7-21　室内空间速写（二）（李晨）

点评：此作品画面比例协调，中心突出，富有很强的质感。

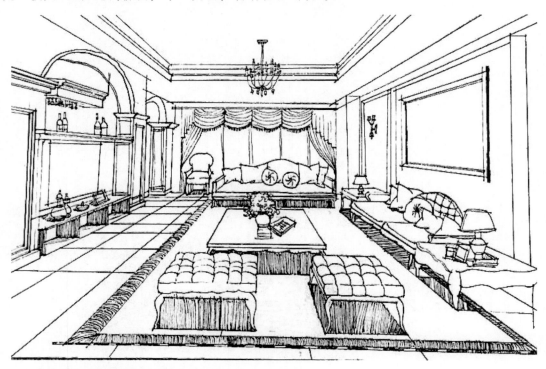

▲ 图 7-22　室内客厅速写表现（一）（李晨）

点评：此作品采用一点透视构图，使得空间层次开阔、舒展，整体空间比例适当，重点突出，线条明确，较好地表达了空间视觉效果。

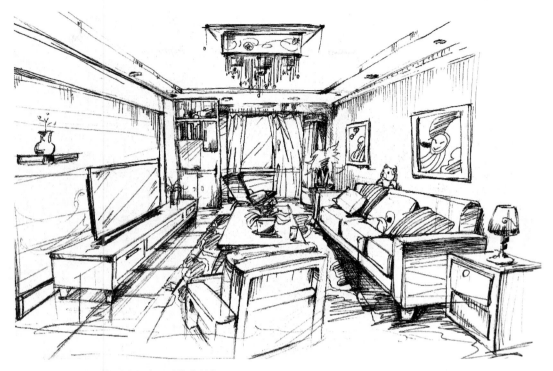

▲ 图 7-23　室内客厅速写表现（焦嘉林）

点评：此作品采用一点透视构图，整体比例比较协调，形体把握准确，表现手法写实，较好地表现了室内空间实物的画面感。

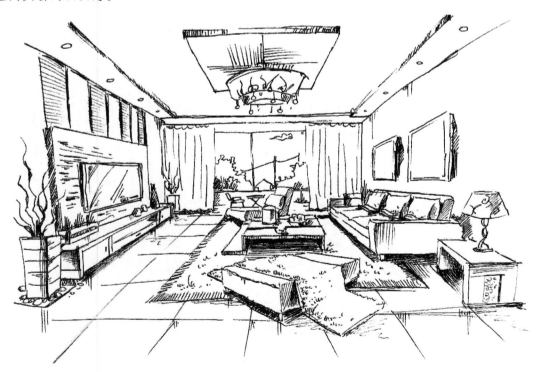

▲ 图 7-24　室内客厅速写表现（刘加铭）

点评：此作品自由潇洒，运用不同方向的疏密线条，使平衡的构图富于动感。

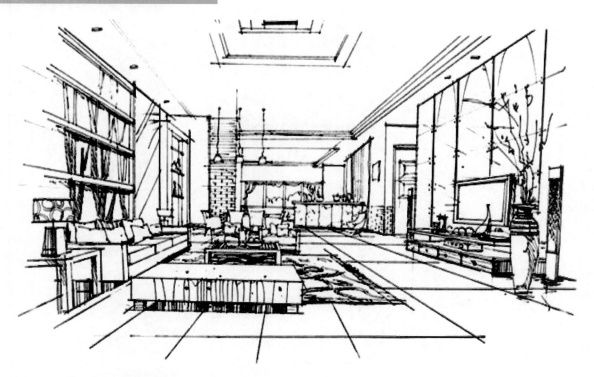

▲ 图 7-25　室内客厅速写表现（二）（李晨）

点评： 此作品通过黑、白、灰关系的有效处理，形成了画面的空间层次感和节奏感。

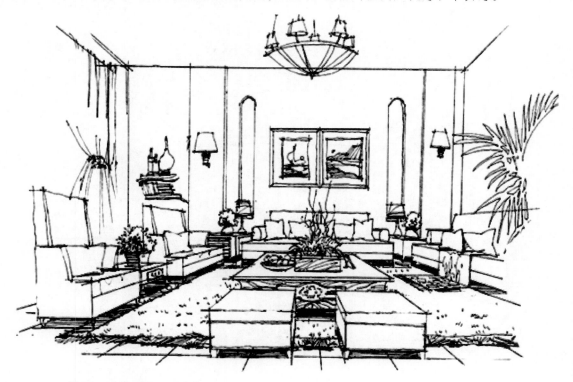

▲ 图 7-26　室内客厅速写表现（三）（李晨）

点评： 此作品线条清晰，空间结构准确，比例恰当；整体透视关系把握较好，细节突出，精致而细腻；画面中的线条严谨而生动，较好地表现了物体的光感和质感。

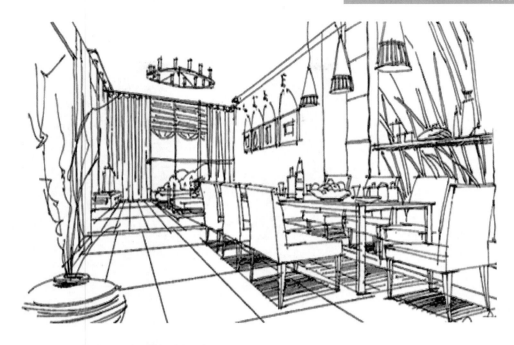

▲ 图 7-27　室内餐厅速写表现（李晨）

点评：此作品构图严谨而稳重，繁简有序，线条工整而细致，用线流畅、明快，物象形体捕捉较准确，画面层次分明。

任务 7.4　建筑风景速写

▲ 图 7-28　建筑风景速写表现（李雪竹）

点评：此作品取景独特，用线生动，线条变化丰富，体现了虚实、精细、疏密、刚柔的线条节奏感和韵律感。

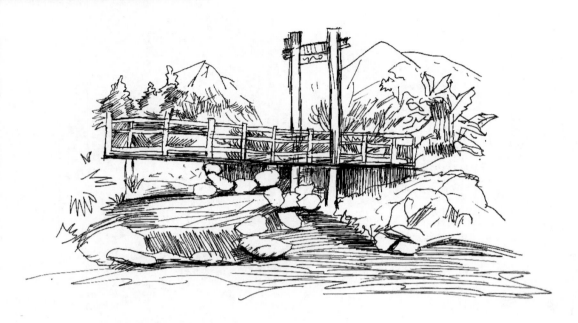

▲ 图7-29　建筑风景速写表现（唐琴）

点评：此作品构图稳定，造型准确，画面虚实关系处理较好；前后景观通过黑白对比，使画面产生了较强的层次感。

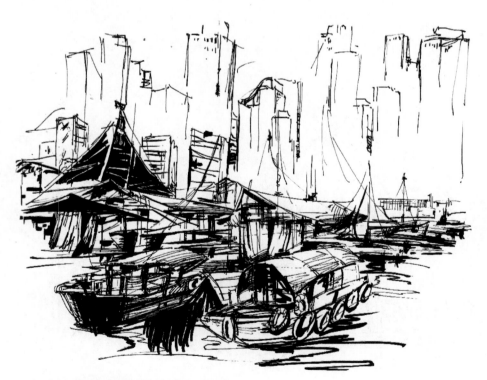

▲ 图7-30　建筑风景速写表现（马颂男）

点评：此作品采用强烈的黑白对比，给人以强烈的视觉冲击力；主要景观集中于画面的中心，营造出线与面相结合的感觉，较好地表现了景观的体积感和空间视觉感。

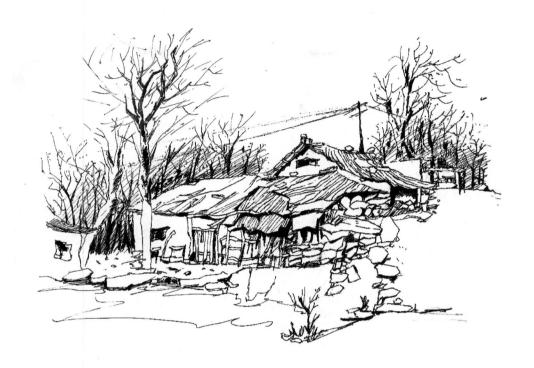

▲ 图7-31 建筑风景速写表现（一）（魏镇宇）

点评：此作品构图合理，光影运用得当，较好地营造了画面的视觉中心。

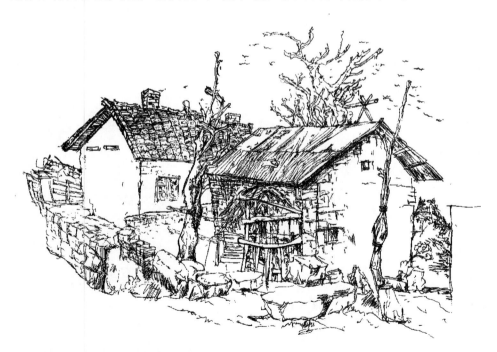

▲ 图7-32 建筑风景速写表现（段海明）

点评：此作品以线为主进行造型，用线平实稳重，侧重于线条的写实性表达。作者运用质朴的线条，将场景的空间感与质感较好地表达了出来。

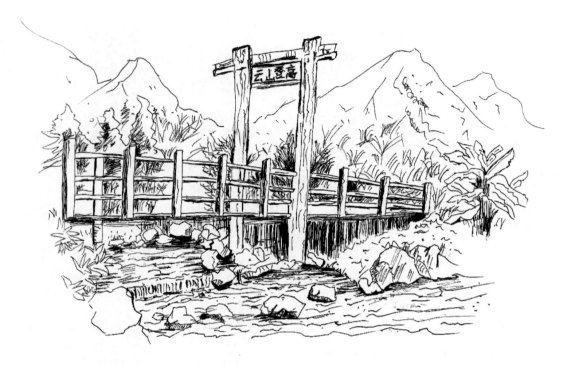

▲ 图 7-33　建筑风景速写表现（李智）

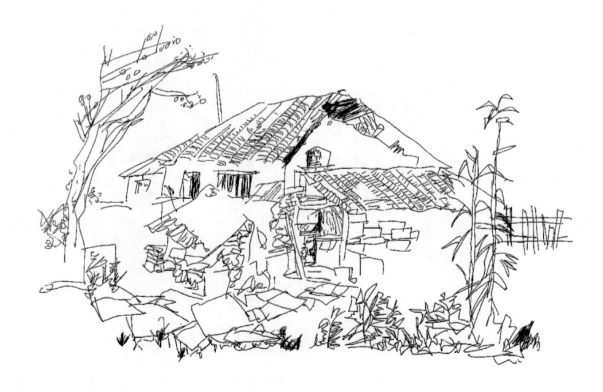

▲ 图 7-34　建筑风景速写表现（费诗琪）

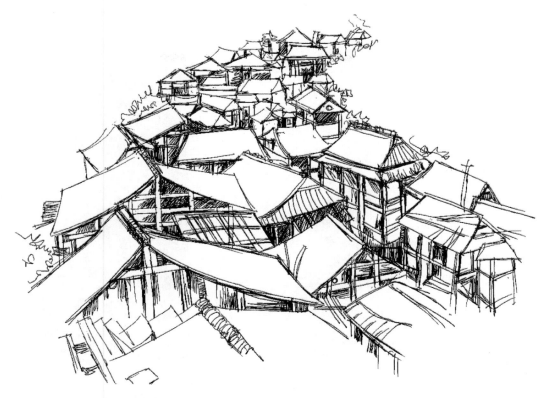

▲ 图 7-35　建筑风景速写表现（焦嘉林）

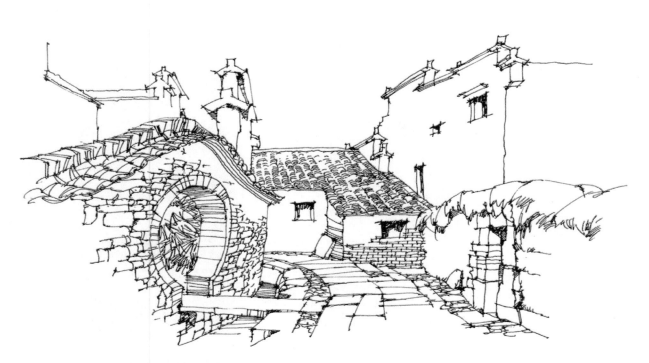

▲ 图 7-36　建筑风景速写表现（李晨）

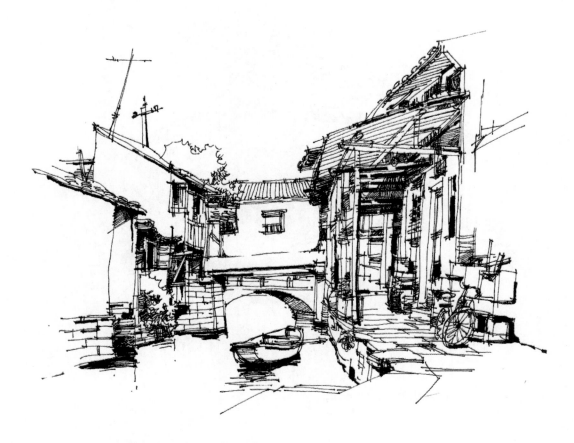

▲ 图 7-37　建筑风景速写表现（一）（姜红利）

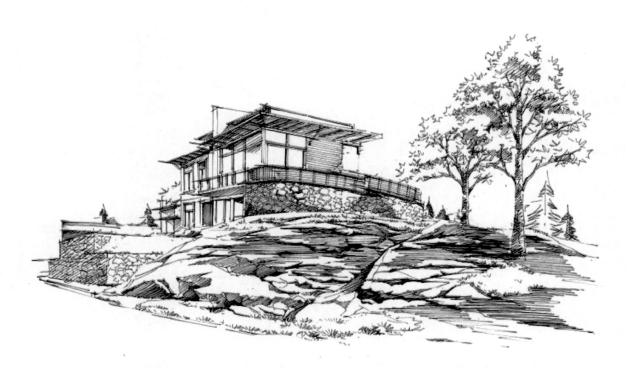

▲ 图 7-38　建筑风景速写表现（一）（付盈盈）

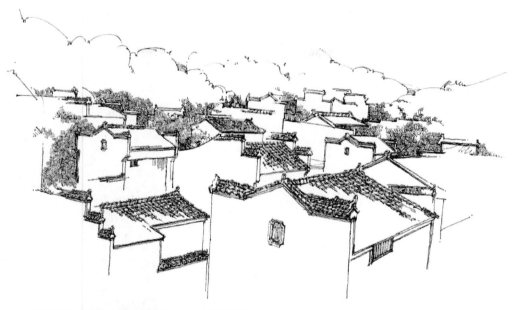

▲ 图 7-39　建筑风景速写表现（二）（付盈盈）

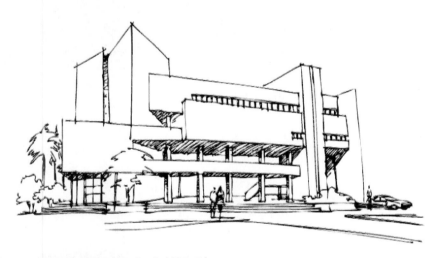

▲ 图 7-40　建筑风景速写表现（三）（付盈盈）

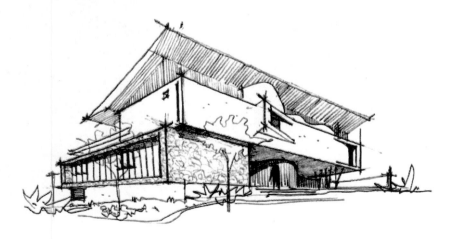

▲ 图 7-41　建筑风景速写表现（二）（姜红利）

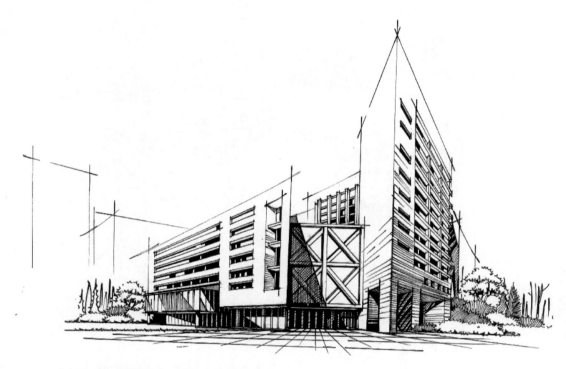

▲ 图 7-42　建筑风景速写表现（三）（姜红利）

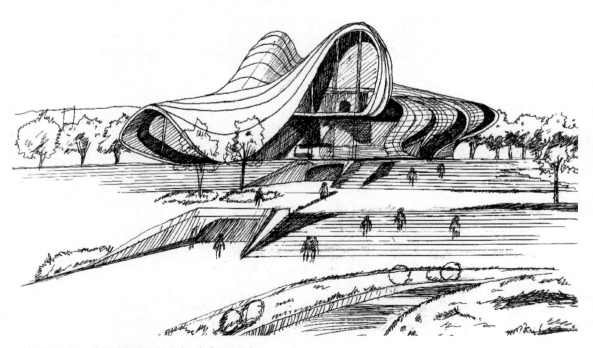

▲ 图 7-43　建筑风景速写表现（二）（魏镇宇）

参考文献

[1] 何杰华 . 速写实用教程 . 北京：清华大学出版社，2019.

[2] 盛希希 . 设计速写 . 北京：北京大学出版社，2014.

[3] 陈明明 . 基础素描 . 合肥：安徽美术出版社，2018.

[4] 张彦军 . 设计速写 . 北京：北京工艺美术出版社，2018.

[5] 黄文娟 . 设计速写 . 南京：南京大学出版社，2014.

[6] 常鸿飞 . 建筑装饰手绘技法 . 北京：人民邮电出版社，2015.

[7] 肖衡娟 . 设计透视 . 北京：清华大学出版社，2014.

[8] 文健 . 设计速写教程 . 2 版 . 北京：北京交通大学出版社，2017.